Rainer Schützeichel (Hg.)

Oskar Pixis

Wohnbauten der 1920er und 1930er Jahre in München

Deutscher
Kunstverlag

Inhalt

Vorwort

Auf den zweiten Blick

Prof. Johannes Kappler
Dekan der Fakultät für Architektur der Hochschule München

Eines der besonderen Kennzeichen des Masterstudiengangs Architektur an der Hochschule München ist der Freiraum, architektonische Fragestellungen nicht nur anhand der weitläufig bekannten Referenzbeispiele reflektieren zu können. Zugleich besteht die Möglichkeit, sich unabhängig vom vorherrschenden Zeitgeist auf die Suche nach den bisher unentdeckten Architekturperlen vor der eigenen Haustür zu begeben. Wie reizvoll dieser Weg sein kann, zeigt dieses Buch, in dem Dr. Rainer Schützeichel die Ergebnisse seiner Lehrveranstaltung »Oskar Pixis (1874–1946): Wohnbauten der 1920er und 1930er Jahre in München« auf sehenswerte Weise zusammengeführt hat.

Wer den Inhalt der folgenden Seiten aufmerksam studiert, wird neben zahlreichen baugeschichtlichen Fakten auch Phänomene erkennen, die unsere Disziplin so bemerkenswert machen. Obwohl Oskar Pixis als langjähriger Büroleiter von Theodor Fischer in der kollektiven Praxis eines Architekturbüros ganz wesentlich am Werk eines der bedeutendsten Protagonisten der süddeutschen Architekturszene zu Beginn des 20. Jahrhunderts beteiligt gewesen sein muss, verblieb seine zentrale Rolle bisher weitestgehend außerhalb des Scheinwerferlichts. Gleiches trifft auf seine eigenen Projekte zu, obwohl sie, wie diese Publikation einprägsam verdeutlicht, zumindest auf den zweiten Blick eine Reihe von architekturgeschichtlich relevanten Aspekten aufweisen.

Es ist dem besonderen Talent und Engagement von Rainer Schützeichel zu verdanken, dass er dieses Potential aufgespürt und mit einem klugen didaktischen Konzept zum Leben erweckt hat. Geschickt verknüpft er die Ergebnisse der architekturhistorischen Recherchen mit Erkenntnissen aus persönlichen Gesprächen mit den Nachfahren Oskar Pixis', die abstrakte Analyseergebnisse mit narrativen Erlebnissen in eine wirkungsvolle Beziehung setzen. Beispielhaft wird hiermit der Einfluss biografischer Zusammenhänge auf die Architekturproduktion verdeutlicht.

Neben dem Essay »Lob des Unauffälligen«, in dem das architektonische Werk von Oskar Pixis in einen größeren Zusammenhang eingebettet wird, dokumentieren die von Studentinnen und Studenten

erstellten Zeichnungen und Modelle die wesentlichen Merkmale von acht repräsentativ ausgewählten Münchner Projekten auf eine Weise, die den moderaten Ausdruck der modernen Architektursprache von Pixis hervorragend zur Geltung kommen lässt. Diese Darstellungen werden durch die atmosphärischen Fotografien von Rainer Viertlböck in ihren gegenwärtigen Kontext platziert. Sie visualisieren, welche besonderen Wohnqualitäten die Gebäude auch heute noch bieten.

Meine Wertschätzung für dieses lesenswerte Dokument der bayerischen und Münchner Architekturgeschichte möchte ich zunächst unseren Studierenden für das illustrative Anschauungsmaterial zukommen lassen. Sie haben sich in der dazugehörigen Seminarreihe mit Sorgfalt auf ein Thema eingelassen, das seinen Reichtum und Alltagsbezug erst in der vertieften Auseinandersetzung mit dem Werk von Oskar Pixis preiszugeben scheint. Ganz besonders möchte ich Rainer Schützeichel danken, der den ergebnisoffenen Prozess von der Konzeption der Lehrveranstaltung bis zur Veröffentlichung dieses Buchs mit großer Ausdauer vorangetrieben hat.

Lob des Unauffälligen

Betrachtungen zum architektonischen Werk von Oskar Pixis

Rainer Schützeichel

Es verwundert auf den ersten Blick kaum, dass das architektonische Werk von Oskar Pixis bislang nicht gewürdigt worden ist. Suchte er doch in keiner Weise die große Bühne, sondern behauptete vielmehr von sich selbst, als Büroleiter von Theodor Fischer »nur helfend, nicht schaffend« tätig gewesen zu sein. So unbestritten der Einfluss von Fischer als Architekt, Städtebauer und Hochschullehrer ist, so selbstverständlich erscheint es, dass ein Architekt aus der zweiten Reihe wie Pixis weitgehend in Vergessenheit geriet.

Die Gegensätze sind auch allzu schillernd: Aufgrund seines überragenden Einflusses auf die Entwicklung der Architektur des 20. Jahrhunderts ist Fischer aus ihrer Historiografie nicht mehr wegzudenken. Mit seinen Bauten und Stadterweiterungsplänen prägte er das Gesicht zahlloser Städte, insbesondere aber das von München, als Mitbegründer des Deutschen Werkbunds setzte er sich an die Spitze der Architekturreform, und während seiner beinahe drei Jahrzehnte als Hochschullehrer prägte er Generationen von Architekten (und ab den Zehner Jahren auch Architektinnen). Fischer ist als »der wohl bedeutendste deutsche Architekturlehrer des 20. Jahrhunderts« bezeichnet worden,[1] und dies mit einigem Recht: Bruno Taut und Ernst May etwa hatten ebenso bei ihm gelernt wie Wilhelm Riphahn, Dominikus Böhm, Adolf Abel oder Ella Briggs, und im Jahr 1910 versuchte kein Geringerer als Charles-Édouard Jeanneret, der unter dem Pseudonym Le Corbusier globale Berühmtheit erlangen sollte, in dessen Büro anzuheuern – auch wenn er dort keine Anstellung fand, erhielt er doch Zugang zum Kreis um Fischer und gestand ihm noch Jahrzehnte später:

[1] Winfried Nerdinger, *Theodor Fischer. Architekt und Städtebauer 1862–1938*, Berlin/München 1988, S. 86. Vgl. auch Gabriele Schickel, »Theodor Fischer als Lehrer der Avantgarde«, in: Vittorio Magnago Lampugnani und Romana Schneider (Hg.), *Moderne Architektur in Deutschland 1900 bis 1950. Reform und Tradition*, Stuttgart 1992, S. 55–67.

»Die Sauberkeit, der Adel, das Gesunde Ihres architektonischen Stils hat mich entzückt. Ich kam von Paris und hatte bei Auguste Perret gearbeitet, ich suchte in Deutschland gesunden und konstruktiven architektonischen Stoff. Ihr Werk war für mich eine Lehre. Aus dieser Zeit um 1910 erinnere ich mich an es (und nicht an andere die auffallender waren).«[2]

Von Pixis hingegen ist kaum etwas im Gedächtnis der Architekturgeschichtsschreibung geblieben. Selbst in einem Standardwerk zu Theodor Fischer, dessen Büroleiter er doch war, findet sein Name kaum Erwähnung.[3] Warum also sollte man sich für sein Werk interessieren? Was sagen sein Werdegang und sein Werk über die Bedingungen der Architekturproduktion aus, dass sie es wert sind, Gegenstand dieses Buchs zu sein?

Im Schatten von Theodor Fischer

Mitte der Vierziger Jahre blickte Oskar Pixis auf sein berufliches Leben zurück und hielt in einem Typoskript die oben bereits zitierte Selbsteinschätzung fest: »Durch die 20jährige Tätigkeit als Bürochef Theodor Fischers war ich in der Hauptzeit meines Berufslebens nur helfend, nicht schaffend«.[4] Dieses Eingeständnis setzt den Schlusspunkt unter einen Lebenslauf mit noch unvollständiger Werkliste. Handschriftlich ergänzte er darunter – möglicherweise auf Drängen seines Sohnes Peter Pixis, der ebenfalls die Architektenlaufbahn eingeschlagen hatte – weitere Projekte, so dass dieses Dokument einen ansehnlichen Werkumfang offenbart, der innerhalb von rund zwei Jahrzehnten selbständiger Tätigkeit zustande kam. Der bescheidene Grundton aber, den Pixis im Rückblick auf sein eigenes Berufsleben anschlug, illustriert dessen ungeachtet das Selbstverständnis eines erfahrenen Architekten, der den Schritt in die Selbständigkeit erst spät, im Alter von 50 Jahren, wagte und sich in den Schatten eines alles überragenden ‚Meisters' stellte. (Abb. 1)

Bei einer solchen Betrachtungsweise aber bleibt unberücksichtigt, dass das beeindruckende Werk selbst eines Theodor Fischer – eingespannt zwischen Bauaufträgen, Akquise, Lehrverpflichtungen, Vortragsreisen, Verbands- und Jurytätigkeit – ohne die lenkende Hand seines Büroleiters im Tagesgeschäft des Architekturbüros kaum auch nur annähernd denselben Umfang hätte annehmen können, den es letztlich erreicht hat. Ein solches Werk, auch wenn es unter dem Namen »Theodor Fischer« firmiert, ist das Werk Vieler. Architektur wird nicht von einer

2 »La propreté, la noblesse, la santé de votre style architectural m'avaient enchanté: venant de Paris où j'avais travaillé chez Auguste Perret, je cherchais en Allemagne des aliments architecturaux sains et constructifs. Votre oeuvre, entre toutes, portait une leçon. De cette période de 1910, c'est elle que je retiens (et non pas d'autres plus tapageuses)«, Le Corbusier, Brief an Theodor Fischer vom 18. April 1932, ATUM-Ar, Signatur fis_t-346-224.

3 Nur beiläufig taucht der Name Oskar Pixis in wenigen Werkkatalogeinträgen auf; siehe dazu Nerdinger 1988 (wie Anm. 1).

4 [Oskar Pixis], Lebenslauf und Werkliste, o. J. [um 1943], o. S. [S. 2], PP-Ar.

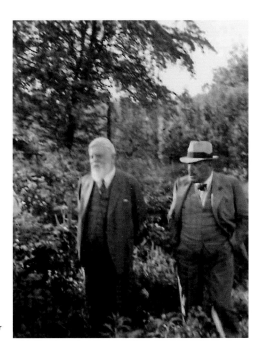

einzelnen, noch so herausragenden Persönlichkeit allein gemacht – ohne einen Stab von Mitarbeitern und Vertrauten hätte Fischer weniger, vielleicht auch anders gebaut. In ganz ähnlicher Weise gilt dies bis heute: die Mehrzahl der Architektinnen und Architekten arbeitet als Angestellte oder Freelancer in Büros, und allzu oft stehen lediglich die Inhaber im Rampenlicht.

So lohnt der Blick zurück in mindestens zweifacher Weise: Erstens zeigt sich am Beispiel von Oskar Pixis konkret, inwiefern Architektur eine kollektive Leistung ist; als Büroleiter war er maßgeblich für das Gelingen vieler Projekte verantwortlich, die Fischers Reputation als führender Architekt seiner Zeit untermauerten. Zweitens zeigt Pixis' Werdegang, der ihn nach mehr als 30 Berufsjahren in die Selbständigkeit führte, wie das Werk eines Schülers sich zu demjenigen des Lehrers und Mentors verhalten kann – in enger Tuchfühlung, aber nach und nach an Eigenständigkeit gewinnend. Und noch ein Drittes macht den Blick auf dieses Werk lohnenswert: Die Bauten und Entwürfe von Oskar Pixis ergänzen das Bild eines moderat modernen Bauens der Zwischenkriegszeit. Damit wird auch das Wissen über diese für die Architekturgeschichtsschreibung des 20. Jahrhunderts wichtige Epoche differenzierter und vielstimmiger.

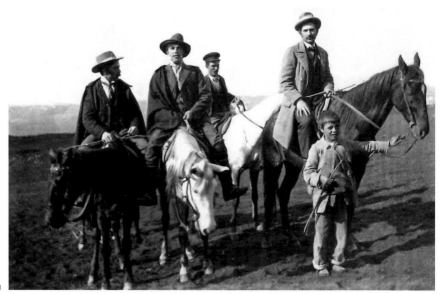

Auf der Walz:
München–Berlin–Stuttgart–München

Womöglich angeregt von seinem Vater, dem Maler Theodor Pixis, hatte Oskar Pixis eine erste Ausbildung an der Kunstgewerbeschule in München genossen; nach vier Semestern wechselte er an die Königlich Technische Hochschule, die er nach sechs weiteren Semestern verließ, allerdings ohne ein Diplom in der Tasche zu haben.[5] Damit stand er nach immerhin fünf Jahren ohne einen Abschluss da, der ihn als Architekten qualifiziert hätte. Womöglich aber war es just diese ‚gescheiterte' akademische Ausbildung und die Tatsache, dass Pixis das Architektenhandwerk letztlich in der Praxis von Baustelle und Büro erlernte,[6] die ihm später das Vertrauen und die Sympathie Theodor Fischers einbrachte – hatte dieser die Hochschule doch ebenso ohne Diplom verlassen, und er machte keinen Hehl daraus, dass die praxisferne, vom historistischen Formendogma geprägte Architekturausbildung an den Hochschulen des ausgehenden 19. Jahrhunderts ihm zuwider war.[7]

Dafür, dass Fischer Pixis 1904 als seinen Büroleiter engagierte, dürfte zudem der Einfluss von Paul Bonatz – Fischers rechter Hand in Stuttgart – nicht zu unterschätzen sein, der ein gutes Wort für ihn eingelegt haben wird. Möglicherweise hatten Bonatz und Pixis sich in München noch an der Technischen Hochschule kennengelernt, an der ersterer im Jahr 1897 sein Architekturstudium aufgenommen hatte.

5 Vgl. ebd., [S. 1].
6 Laut seinem Lebenslauf waren die ersten beruflichen Stationen von Pixis ein Baustellen- und Büropraktikum bei dem Bauunternehmen Heilmann & Littmann sowie die Mitarbeit im Baubüro des von Otto Lasne entworfenen Armeemuseums in München; siehe ebd.
7 Vgl. Nerdinger 1988 (wie Anm. 1), S. 10.

Sicher ist jedenfalls, dass sie 1901 gemeinsam mit Wilhelm Weigel eine Italienreise unternahmen und seitdem in Verbindung standen. (Abb. 2)

Ebenso mag ein ‚gemeinsames‘ Architekturprojekt dafür gesorgt haben, dass sie in Kontakt blieben: 1901 war Fischer, zu dieser Zeit seit acht Jahren Leiter des Stadterweiterungsbüros in München, einem Ruf als Professor für »Bauentwürfe einschließlich Städteanlagen« an die Technische Hochschule Stuttgart gefolgt – sein Mitarbeiter Bonatz begleitete ihn aus dem Münchner Stadtbauamt an den Stuttgarter Lehrstuhl (den er 1908 übernehmen sollte). Kurz nachdem Fischer und Bonatz das Amt im November 1901 verlassen hatten, trat Pixis dort am 1. Januar des Folgejahres seine Stelle an, wo ihm sogleich die Aufgabe übertragen wurde, »die Detailpläne des von Herrn Professor Theodor Fischer entworfenen Schulhausneubaus an der Hirschbergstraße anzufertigen.«[8] (Abb. 3) Somit hatte der damals noch recht unerfahrene Architekt immensen Einfluss auf die Baugestalt, denn es ging bei den genannten Plänen nicht etwa um untergeordnete Punkte im architektonischen Gefüge, sondern neben anderem um »sämtliche Fassaden- und Dachdetails, die Portale, Türen, Gitter, Inneneinrichtungen«.[9] Den Entwurf für das Volksschulhaus, das nun nach den von Pixis ausgearbeiteten Plänen realisiert werden sollte, hatten Fischer und Bonatz gemeinsam angefertigt – es ist denkbar, dass beide mit ihm vor dessen Stellenantritt in einen Austausch getreten waren, um die Stabübergabe in ihrem Sinne zu arrangieren.

Nach rund anderthalbjähriger Mitarbeit im Stadtbauamt wechselte Pixis nach Berlin in das Atelier von Alfred Messel. Laut dem Zeugnis seines neuen Arbeitgebers war er während seiner einjährigen Mitarbeit »mit der Ausarbeitung von Entwürfen und Details für ein Warenhaus sowie für Wohngebäude beschäftigt«.[10] Mit dem ersteren Projekt ist das Warenhaus Wertheim an der Leipziger Straße gemeint – mithin *der* Prototyp des modernen großstädtischen Kaufhauses, mit dem Messel aus Sicht seines Zeitgenossen Karl Scheffler »revolutionierend auf die moderne Baukunst gewirkt hat.«[11] (Abb. 4) Dem Architekten nämlich war mit dem Wertheim-Bau ein Befreiungsschlag hin zu einer funktionalen, dem historistischen Formenkleid entwachsenen Architektur gelungen – derselbe attestierte nun seinerseits Pixis, dieser habe bei seiner Arbeit ein »gereiftes künstlerisches Verständnis« bewiesen.[12] Mit einer solchen Empfehlung in der Tasche, verfasst von einem der führenden Reformarchitekten im Norden Deutschlands, machte sich Pixis auf den Weg in den Süden. Vermutlich im September 1904 trat er in Stuttgart jene Stelle bei Theodor Fischer an, die er – über den Umzug des Büros nach München im Jahr 1908 hinweg und unterbrochen von einem mehrjährigen Einsatz als Soldat im Ersten Weltkrieg – für zwei Jahrzehnte innehaben sollte.

8 Stadtbauamt München, Zeugnis für Oskar Pixis, o. J. [1903], PP-Ar.
9 Ebd.
10 Alfred Messel, Zeugnis für Oskar Pixis, 12. September 1904, PP-Ar.
11 Karl Scheffler, »Die Bedeutung Messels«, in: Walter Curt Behrendt, *Alfred Messel*, Berlin 1911, S. 9–21, hier S. 10.
12 Messel, 12. September 1904 (wie Anm. 10).

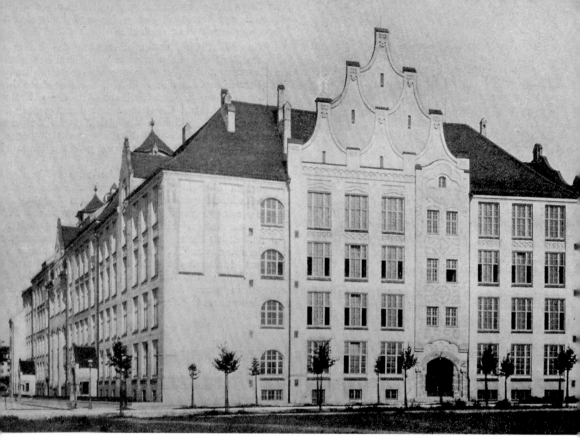

Mit Messel und Fischer durfte Pixis just jene »überlegene[n] Geister« zu seinen Lehrern zählen, die Charles-Édouard Jeanneret in seiner (zu Lebzeiten nie erschienenen) *Studie über die deutsche Kunstgewerbebewegung* in höchsten Tönen lobte, für die er 1910 seine Deutschlandreise angetreten hatte. Beide Architekten seien »von ihrer Veranlagung und ihrer Ausbildung her traditionsverbunden« und bildeten »ein vortreffliches Gegengewicht« zu den »Extravaganzen« eines Joseph Maria Olbrich,[13] der als Exponent des Jugendstils erheblichen Einfluss auf die Architektur der Jahrhundertwende hatte. Mit anderen Worten: Da Olbrichs Architektur kurzlebige Modeerscheinung blieb, war sie dem aus der Tradition – hier muss ergänzt werden: um 1800 – schöpfenden Bauen von Fischer und Messel unterlegen. Jeanneret hatte die deutschen Reformzirkel messerscharf analysiert und sprach beiden darin unmissverständlich Führungsrollen zu. Pixis hatte also nicht bei irgendwem gearbeitet, sondern gehörte zum Umfeld der zu ihrer Zeit führenden Architekten. Und so hatte auch Jeanneret Fischer in der Hoffnung aufgesucht, von ihm aus erster Hand Einblicke in die auf den Weg gebrachte

13 Charles-Édouard Jeanneret, »Studie über die deutsche Kunstgewerbebewegung«, in: Le Corbusier, *Studie über die deutsche Kunstgewerbebewegung*, hg. von Mateo Kries und Alexander von Vegesack, Weil am Rhein 2008, S. 145–219, hier S. 159.

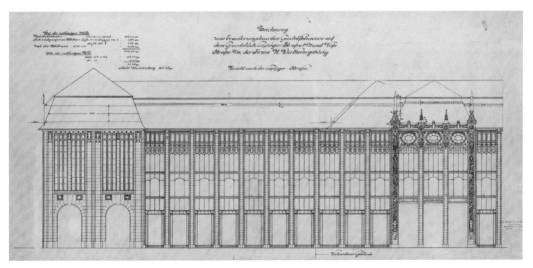

Reform zu gewinnen.[14] Selbst wenn es keinen konkreten Beleg dafür gibt, so darf doch als sicher gelten, dass er sich bei seinen Besuchen in der Agnes-Bernauer-Straße – die ihn nicht zuletzt in den großzügigen Garten führten, der das »Laimer Schlössl« nahtlos mit dem Büro wie auch dem **Haus Pixis** verband – ebenso mit Pixis austauschte, der Schlüsselfigur in Fischers Büro.

Vor und hinter den Kulissen: »Büreauchef« bei Theodor Fischer

Die Aufgaben, die Pixis als »Büreauchef« in Fischers Atelier zu übernehmen hatte, waren so vielfältig wie weitreichend. Einem Vertragsentwurf vom Juni 1904 zufolge umfassten sie neben der »Vertretung des Prof[essors] im Verkehr mit den Hülfskräften, den Auftraggebern u[nd] den Unternehmern«, der »Instandsetzung und -haltung des Aktenmaterials, der Journale über die Arbeitsleistung der Angestellten« sowie der »Buchführung über Einnahmen u[nd] Ausgaben des Privatbüreau's« ebenso die »[t]eilweise Führung der die Privataufträge betreffenden Correspondenz« wie auch die »Teilnahme an den zeichnerischen u[nd] schriftlichen Arbeiten des Büreau's.«[15] Pixis trat demnach intern in einer koordinierenden, die verschiedenen Bereiche der Architekturproduktion zusammenführenden Rolle auf, nach außen hin repräsentierte er das Büro auf allen Ebenen stellvertretend für den oft anderweitig eingebundenen Fischer.

14 Vgl. Werner Oechslin, »Le Corbusier und Deutschland: 1910/1911«, in: ders., *Moderne entwerfen. Architektur und Kulturgeschichte*, Köln 1999, S. 172–191, hier S. 177.

15 Th[eodor] F[ischer], »Vorschläge für einen Vertrag mit Herrn Pixis«, 1 Bl. Manuskript, 15. Juni 1904, PP-Ar.

Daneben mischte er bei der Ausarbeitung von Entwürfen bis hin zu deren Ausführung mit, wie die merkwürdige Formulierung zur »Teilnahme an den zeichnerischen [...] Arbeiten des Büreau's« fast beiläufig anzeigt. So wurde ihm beispielsweise – kaum dass er in Stuttgart angekommen war – die Projektleitung für die Pfullinger Hallen anvertraut,[16] (Abb. 5) die in Fischers Werk eine vergleichbare Schlüsselstellung einnehmen wie das Warenhaus Wertheim in demjenigen von Messel. Walter Curt Behrendt etwa erblickte im 1907 fertiggestellten Volkshaus in Pfullingen einen Beleg dafür, wie Fischer ein »Bauwerk an Boden und Landschaft zu binden, den *genius loci* zu erfassen und seine Stimmungsgehalte zu vermitteln« imstande sei.[17] Er ließ damit Kennzeichen jenes kontextuellen Bauens anklingen, das zum Synonym für Fischers Entwurfshaltung werden sollte.

Noch bevor die Pfullinger Hallen vollendet waren, publizierte ihr Architekt im Oktober 1906 mit dem Text »Was ich bauen möchte« die Beschreibung eines fiktiven Wunschprojekts. Bei diesem ist nur wenig Phantasie vonnöten, um dahinter die im Bau befindlichen Hallen auszumachen:

> »Irgendwo in Deutschland [...], in einer großen oder mittleren Stadt, auf einem Platz, der nicht im lärmenden Verkehr, aber am Verkehr liegt [...]: ein Haus, nicht zum Bewohnen für Einzelne und Familien, aber für Alle, nicht zum Lernen und Gescheitwerden, sondern nur zum Frohwerden, nicht zum Anbeten nach diesem oder jenem Bekenntnis, wohl aber zur Andacht und zum inneren Erleben. Also keine Schule, kein Museum, keine Kirche, kein Konzerthaus, kein Auditorium! Und von allen diesen doch etwas und außerdem noch etwas Anderes! [...] Von Stil – auch dem allermodernsten – keine Rede! (Der Teufel hole die Stilomanen!)«[18]

Zum einen führt die Umkreisung der Bauaufgabe einen Reformgedanken vor Augen, bei dem es nicht um religiöse Bekehrung oder einen elitär-akademischen Kulturbegriff ging, sondern um die ‚Erziehung' breitester Bevölkerungsgruppen; im Fall der Pfullinger Hallen bekamen der örtliche Gesangs- und Turnverein eine Heimstatt in dem Gebäude. Zum anderen wirft die von Fischer im weiteren Verlauf des Textes gegebene Beschreibung Licht auf seine Überzeugung, welchen Anteil die Kunst an dieser Erziehung habe und wie einem derartigen Bau mit architektonischen Mitteln Ausdruck gegeben werden solle. Seine Verteufelung der »Stilomanen« ist eine derbe Absage an einen noch immer schwelenden Historismus, demzufolge jeder Bauaufgabe das ihr adäquate Kleid anzulegen wäre, wie auch an die Formexperimente des Jugendstils. Fischers Idee von »Stil« ging über einen solch unmittelbaren Rekurs auf herge-

16 Vgl. Nerdinger 1988 (wie Anm. 1), S. 219.
17 Walter Curt Behrendt, »Theodor Fischer. Zu seinem siebzigsten Geburtstag«, in: *Frankfurter Zeitung* 76. Jg., Nr. 388/389, 27. Mai 1932, S. 1.
18 Theodor Fischer, »Was ich bauen möchte«, in: *Der Kunstwart* 20 (1906/07), H. 1, S. 5–9, hier S. 6.

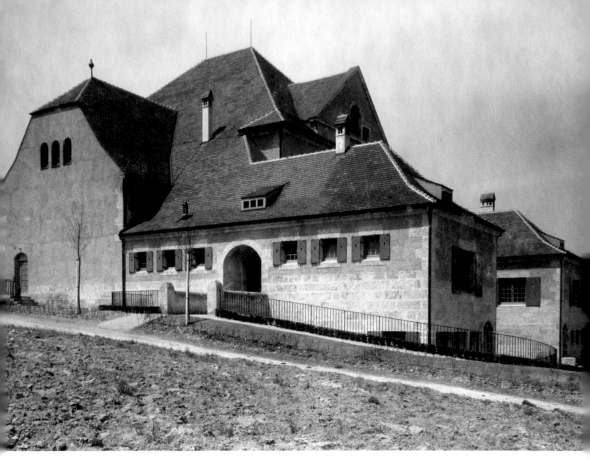

brachte Schmuck- und Würdeformen oder deren Neuerfindung hinaus und bezog all jene Motive ein, welche die Umgebung im engeren und weiteren Sinn prägen. Das konnten für ihn typische Haus- und Dachformen, Materialkompositionen, aber auch landschaftliche Gegebenheiten sein, die er beispielsweise mit der Situierung des Baukörpers im Gelände zu betonen suchte. Dies bedeutet keineswegs, dass er tradierte Kompositionsprinzipien und Formcodes der Baukunst über den Haufen geworfen hätte; die Dominanz des vielschichtigen, bauliche wie landschaftliche Gegebenheiten umfassenden Kontexts erklärt jedoch seine spielerische, teils assoziative Verwendung der Formen.

Jenseits des stilistischen Formkorsetts fand Fischer im örtlichen Kontext Reverenzen, die er zu erweisen pflegte. An Pixis ging diese aus der unmittelbaren und mittelbaren Umgebung gleichermaßen schöpfende Entwurfshaltung nicht spurlos vorüber. Anklänge daran finden sich noch in den Dreißiger Jahren in einigen von ihm am Starnberger See geplanten Häusern, die auf typische ländliche Baumaterialien und -typologien rekurrieren, ohne dass diese schlicht kopiert würden. Freilich ging eine derartige Bezugnahme mit der nationalsozialistischen Baupolitik konform, welche das Ländliche (jenseits megalomaner Stadtumbauprojekte) zum Vorbild eines ‚deutschen Bauens' erhob. Es wäre jedoch zu kurz gesprungen, Pixis' Bauten dieser Zeit einfach mit dem Stempel

»Blut und Boden« zu versehen. Dagegen spricht nicht zuletzt seine differenzierte Auseinandersetzung mit unterschiedlichsten Motiven, die wie bei Fischer im endgültigen Entwurf zu einem Amalgam verschmelzen. Mehrere Entwurfsstudien zum 1936 geplanten Haus Oberdorfer in Söcking illustrieren exemplarisch das Durchspielen von verschiedenen Möglichkeiten, das äußere Erscheinungsbild zu prägen; eine Variante zeigt Segmentbogenstürze in der Fassade, während in einer anderen ein Bandfenster dominiert. [Abb. 6] Wie das Haus Oberdorfer demonstriert ein im selben Jahr für den Arzt Alfons Reiß realisiertes Wochenendhaus in Eberfing den Rückgriff auf ortstypische Materialien, indem über einem an der wetterabgewandten Seite verputzten Erdgeschoss eine allseitig umlaufende, bis zum Boden geführte Stülpschalung angebracht ist. [Abb. 7] Ein Balkon auf wuchtigen hölzernen Stützen bindet die einzelnen Baukörper zusammen. Eine ähnliche Handhabung der Fassadenbekleidungen ist ebenso bei dem kleineren, im Jahr zuvor realisierten Haus Mond in Pischetsried zu beobachten. [Abb. 8] Doch nicht nur in ländlicher Umgebung, sondern auch bei Pixis' Münchner Wohnbauten ist die Rücksicht auf Besonderheiten der Nachbarschaft ein dominierender Faktor für die Platzierung und formale Durchbildung der Baukörper.

In Fischers Œuvre findet sich mit der Siedlung Gmindersdorf bei Reutlingen ein weiteres bedeutendes Projekt, an dem Pixis über viele Jahre hinweg beteiligt gewesen war. Die Planungen an der für den Textilfabrikanten Ulrich Gminder in unmittelbarer Nähe seines Werks erbauten Arbeitersiedlung begannen bereits 1903, der Bau aber zog sich bis in die Zwanziger Jahre hinein. [Abb. 9] Weithin bekannt ist die Vorbildwirkung, die sie auf das spätere Werk eines berühmten Fischerschülers hatte: Während seiner Zeit in Fischers Stuttgarter Büro hatte Bruno Taut an Plänen zu dieser Siedlung gearbeitet, die ab 1915 um ein Altenwohnheim erweitert wurde. Den markanten Zuschnitt des »Altenhofs«, der sich hufeisenförmig um eine Geländemulde legt, sollte Taut 1925 beim namensgebenden Gebäude seiner Hufeisensiedlung in Britz übernehmen und damit ein bis heute gerühmtes Vorzeigeprojekt des Siedlungsbaus der Moderne in Berlin schaffen.

Unbekannt hingegen sind die Spuren, die sich im Zusammenhang dieser Siedlungsplanung in Pixis' Werk finden lassen. Nicht nur war er als Büroleiter mittelbar in den Fortgang der Planungen involviert – auch aktive Beteiligungen an den Entwürfen lassen sich belegen. So trägt etwa ein 1925 vorgelegter Plan für ein Gebäude mit »Waschküchen und Heizraum für die Beamtenwohnhäuser« seine Unterschrift. Dieser zeigt ein zweigeschossiges, streng symmetrisch gegliedertes Haus, bei dem alle vier Fassadenseiten mit Ecklisenen eingefasst sind, [Abb. 10] was in Anbetracht der an dörfliche Bauformen angelehnten Typenhäuser eine sonderbare biedermeierliche Note einführt. Indes hatte Fischer derartige Gliederungselemente bereits bei einigen früheren Entwürfen wie dem Marionettentheater in München (1910) oder dem Haus Adt in Forbach (1912–13) angewendet, an dessen Planung Pixis nachweislich beteiligt gewesen war.

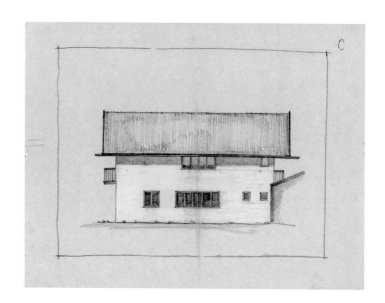

Abb. 6:
Oskar Pixis, Haus Oberdorfer, Söcking, 1936,
Entwurfsvariante mit Bandfenster

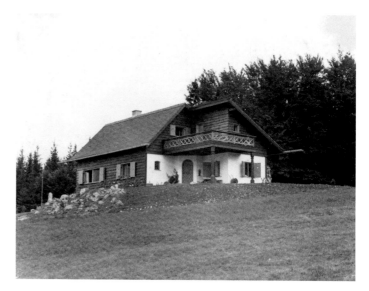

Abb. 7:
Oskar Pixis, Haus Reiß, Eberfing, 1936

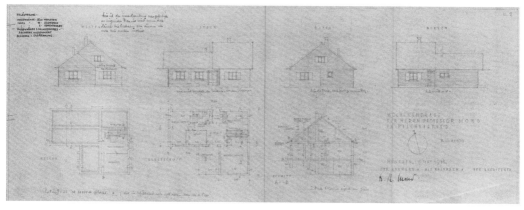

Abb. 8:
Oskar Pixis, Haus Mond, Pischetsried, 1935, Baueingabeplan

Betrachtungen zum architektonischen Werk von Oskar Pixis

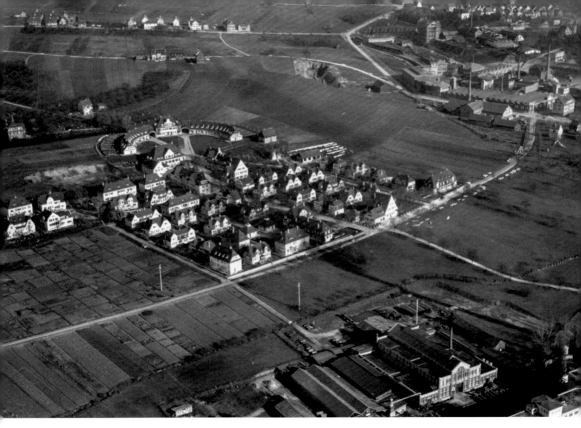

Abb. 9:
Theodor Fischer, Arbeitersiedlung Gmindersdorf bei Reutlingen
mit dem hufeisenförmigen »Altenhof«, Luftbild von 1934

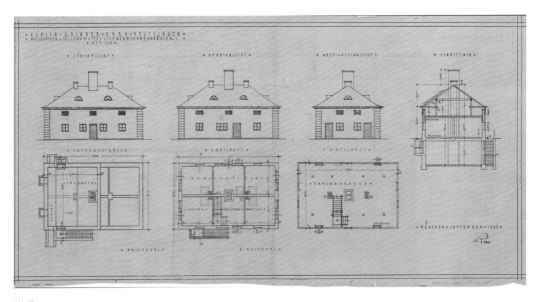

Abb. 10:
Oskar Pixis, »Waschküchen und Heizraum für die
Beamtenwohnhäuser«, Gmindersdorf, Plan von September 1925

Lob des Unauffälligen

Für das Werk von Oskar Pixis ist das Projekt für das Waschhaus in mehrfacher Hinsicht interessant. Der auf September 1925 datierte, »i[n] V[ertretung]« von ihm unterzeichnete Plan nämlich belegt, dass er auch nach seinem Übertritt in die Selbständigkeit noch an Aufträgen Fischers mitarbeitete. Die unmittelbare räumliche Nähe ihrer Büros in der Agnes-Bernauer-Straße wird dies befördert haben, wie überhaupt die Freundschaft zwischen den Nachbarn Fischer und Pixis. Im Fall von Gmindersdorf dürfte die langjährige Zusammenarbeit von Auftraggeber und Architekt dazu geführt haben, dass der ehemalige Büroleiter als Vertrauensperson eingebunden blieb. Nach Fischers Tod stellte Pixis 1939 im Auftrag von Gminder nochmals Planungen an für eine zwei Jahre zuvor von Fischer initiierte, letztlich nicht ausgeführte Erweiterung der Siedlung nach Osten, bei der wiederum ein Waschhaus integriert werden sollte.[19] (Abb. 11) Darüber hinaus ist in dem Waschhaus aus dem Jahr 1925 ein formaler Bezug zu Pixis' frühesten eigenen Häusern festzustellen, die er für eine großbürgerliche Klientel in München entwarf. So weisen das **Haus Dittmar** sowie das **Haus Defregger** symmetrische Gliederungen ihrer Hauptfassaden auf, in den Ecken sind die schlichten Putzflächen mit Lisenen eingefasst. Beide Häuser wurden von Pixis zu einem Zeitpunkt geplant, als ein vermutlich schleichender Übergang in die Selbständigkeit erfolgte. Dass das Waschhaus in einem ähnlichen, für den lokalen Kontext indes untypischen Gewand daherkommt, könnte also darauf hindeuten, dass er dessen Planung federführend übernommen hatte und eine im städtischen Kontext bewährte Form nun in Gmindersdorf zu installieren suchte. Es mag ihm darum gegangen sein, die herausgehobene Stellung des Gebäudes im Siedlungszusammenhang motivisch zu betonen – hatte es doch die Aufgabe, den Wohnhäusern Heizungswärme zuzuführen, womit es der modernen Errungenschaft zentraler Wärmeversorgung einen Ort gab. Zudem kam dem Waschhaus als Ort der alltäglichen Verrichtung von Hausarbeit eine gemeinschaftsstiftende Bedeutung zu.

Die Planungen für die Pfullinger Hallen und auch der Beginn des langjährigen Projekts »Gmindersdorf« fielen noch in die Stuttgarter Jahre. Nachdem Fischer 1908 den Ruf nach München erhalten hatte, übersiedelte er mitsamt seinem Büro dorthin. Erzählungen von Christian Pixis zufolge stellte Oskar Pixis in diesem Zusammenhang Sondierungen an, wo sich Fischer niederlassen und sein Büro einrichten könnte, und stieß dabei auf das »Laimer Schlössl« samt Nebengebäude. Noch im selben Jahr wurden eiligst Umbauten durchgeführt, so dass Fischer im Dezember im »Schlössl« einziehen konnte. (Abb. 12) Pixis bezog mit seiner Familie das Vorderhaus der ehemaligen Remise, in welcher Fischers Büro eingerichtet wurde. Das Grundstück befand sich – obschon an der Münchner Peripherie gelegen – im Zentrum eines Stadtentwicklungsgebiets, dessen Bebauung von der Terraingesellschaft Neu-Westend

19 Vgl. Martina Schröder und Helen Wanke, »Baugeschichte der Siedlung«, in: dies. und Bärbel Schwager, *Arbeiter-Siedlung Gmindersdorf. 100 Jahre Architektur- und Alltagsgeschichte*, Reutlingen 2003, S. 41–43 und S. 59.

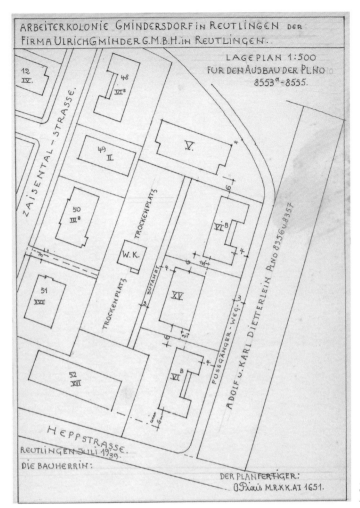

ARBEITERKOLONIE GMINDERSDORF in REUTLINGEN DER
FIRMA ULRICH GMINDER G.M.B.H. in REUTLINGEN.

LAGEPLAN 1:500
FÜR DEN AUSBAU DER Pl.NO
8553ᵃ-8555.

REUTLINGEN JULI 1939.
DIE BAUHERRIN:

DER PLANFERTIGER:
O.Pixis M.R.K.K.AT 1651.

Abb. 11:
Oskar Pixis, Erweiterungsplan für die
Arbeitersiedlung Gmindersdorf, Lageplan, 1939

vorangetrieben wurde. Im Auftrag dieser Gesellschaft realisierte das Büro zwischen 1909 und 1911 eine Reihe von Miethäusern in der Stadtlohner-straße, und obwohl diese nur das Fragment einer umfangreicheren Planung darstellen, entstand mit ihnen – einen Steinwurf von Fischers und Pixis' neuem Domizil entfernt – doch eine Wohnanlage, die beispielhaft ist für den von Reformgedanken getragenen, raumbildenden Städtebau, mit dem sich das Büro Fischer einen Namen machte.

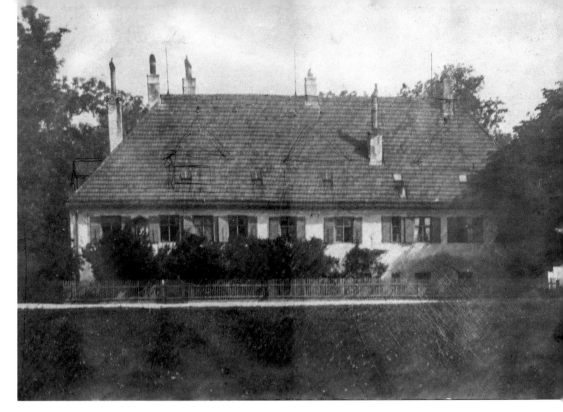

»1924 erstmals selbständig«:
Bauten und Projekte von Oskar Pixis

Mit der Datierung nahm es Oskar Pixis nicht so genau: zwar gab er an, erst ab 1924 selbständig gearbeitet zu haben,[20] doch lassen sich Arbeiten an den beiden ersten Bauten, die unter seinem Namen errichtet wurden – Haus Dittmar und Haus Defregger – schon für das Jahr 1923 nachweisen. Mehr als derlei Datierungsfragen sind es jedoch die bereits mehrfach berührten Fragen, inwiefern Pixis' Entwürfe auf der einen Seite seine Prägung durch Fischer offenbaren und wo sie auf der anderen Seite eigenständige Entwicklungen erkennen lassen, die es zu verfolgen gilt. Hierbei sollen zwei Maßstabsebenen leitend sein: jene des Städtebaus und diejenige des Einzelhauses in Form von Villen und Einfamilienhäusern.

Ende der Zwanziger Jahre tauchen beinahe gleichzeitig mehrere Siedlungsprojekte in Pixis' Werk auf. Einerseits war er in die unter Leitung von Hans Döllgast durchgeführten Planungen zur Großsiedlung Neuhausen (1928–30) eingebunden. Zu dieser von der »Gemeinnützigen Wohnungsfürsorge AG« realisierten Siedlung steuerte er die Zeile in der Balmungstraße bei. Andererseits ergriff er selbst die Initiative, indem er Projekte in Verbindung mit dem »Verein für Verbesserung der Wohnungsverhältnisse in München« in Angriff nahm, in dessen Auftrag bereits Fischer 1918 eine Wohnanlage in Obersendling geplant hatte. Von diesen

20 Vgl. [Pixis, um 1943] (wie Anm. 4), [S. 1].

Projekten konnte Pixis ab 1928 zwei **Wohnblöcke in der Klugstraße** realisieren. Für denselben Verein ist in seinen nachgelassenen Unterlagen eine einzelne, aus dem Vorjahr stammende Zeichnung überliefert, welche die zur Parzivalstraße orientierte Fassade eines Wohnblocks zeigt; als Planverfasser sind »Jäger, Mund, Pixis« angegeben.[21] (Abb. 13) Vermutlich handelt es sich bei Ersterem um Carl Jäger. Der ebenfalls am Entwurf beteiligte Johann Mund sollte Pixis' Wohnblöcke in der Klugstraße ab 1933 nach veränderten Plänen komplettieren – die Wege der beiden Architekten hatten sich demnach schon früher einmal gekreuzt. Ein letzter nachweisbarer Plan, den Pixis im August 1930 für den »Verein für Verbesserung der Wohnungsverhältnisse« anfertigte, zeigt Typengrundrisse von Kleinwohnungen für einen Hausblock am Nelkenweg. (Abb. 14) Dieser legt nahe, dass Pixis das von Fischer begonnene Projekt in Obersendling wiederaufzunehmen gedachte, welches bis 1927 nur im Teilabschnitt zwischen der Zielstattstraße und dem Nelkenweg hatte realisiert werden können.

Mit einem ungleich größeren, letztlich abermals unrealisiert gebliebenen Projekt trat Pixis zu Beginn desselben Jahres erneut in die Fußstapfen des Städtebauers Fischer, reiht sich dieses doch in eine langfristige Stadtentwicklungsplanung für München ein, für die dessen Name stehen kann. In der Vorortgemeinde Aubing reichte Pixis im Januar 1930 ein Bauliniengesuch ein, mit dem die Überbauung eines nördlich von Gut Freiham gelegenen Areals in Aussicht gestellt wurde. Die Industriellenfamilie Maffei schickte sich an, dieses in ihrem Besitz befindliche Areal zu veräußern, das nicht nur an die wichtige Verkehrsachse der Landsberger Straße grenzte, sondern sich ebenso unweit der Bahnlinie zwischen München-Pasing und Herrsching am Ammersee befand. Es versprach daher, für die Reichsbahn attraktiv zu sein. So betonte Pixis denn auch, dass das projektierte Bebauungsgelände »seiner ganzen Lage nach zweifellos im nahen Bereich baldiger künftiger Entwicklung liegt und [...] als künftiges Siedlungsgelände für Eisenbahnangestellte Interesse für die nahe gelegene Reichsbahn haben könnte.«[22] Zur Landsberger Straße hin sah er sechs Reihenhausgruppen vor, nach Norden hin schließen daran eine offene Bebauung mit Einzel- und Doppelhäusern sowie sogenannte Dreihäuserblocks an. In einer Vogelschau ist zu erkennen, dass sich der Architekt offenbar mit dem Gedanken trug, die Fassaden der Häuser in unterschiedlichen Abstufungen der Grundfarben Gelb, Rot und Blau zu gestalten. (Abb. 15) Hierin mag ein dezenter Wink zu den farbigen Siedlungen zu sehen sein, mit denen der Fischerschüler Bruno Taut in Berlin für Furore gesorgt hatte. Doch hatte Pixis ebenso bei seiner zur selben Zeit im Bau befindlichen Zeile in der Großsiedlung Neuhausen Erfahrungen mit einer farblichen Nuancierung von Siedlungsbauten sammeln kön-

21 Das Gebäude (Parzivalstraße 47–53) wurde offenbar diesem Plan entsprechend ausgeführt, ist im Rahmen der vorliegenden Studie jedoch nicht näher untersucht worden, da diese sich auf Bauten konzentriert hat, für die Pixis allein – respektive als ‚Seniorpartner' gemeinsam mit seinem Sohn Peter Pixis – verantwortlich zeichnete.

22 Oskar Pixis, Brief an Georg Buchner vom 14. März 1930, PP-Ar.

Abb. 13:
Carl Jäger, Johann
Mund und Oskar Pixis,
Wohnanlage des »Ver-
eins für Verbesserung
der Wohnungsverhält-
nisse«, München, 1927,
Fassade zur Parzival-
straße

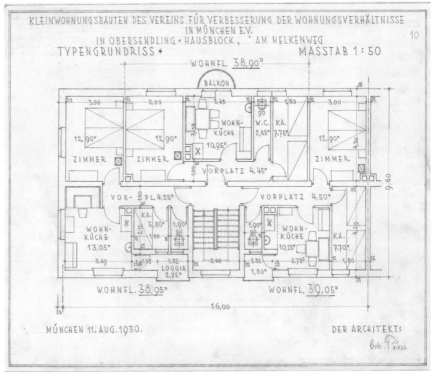

Abb. 14:
Oskar Pixis, Kleinwoh-
nungsbau des »Vereins
für Verbesserung der
Wohnungsverhältnisse«,
München, 1930, Typen-
grundriss eines Drei-
spänners am Nelkenweg

nen, so dass er sich möglicherweise auch an dieses näherliegende Vorbild anlehnte.

Die Einfamilienhäuser in Pixis' Œuvre entstanden überwiegend in den Dreißiger Jahren. Neben den in München realisierten Häusern für Alfred Miez (1935) und für Ilka und Rudolf Sachtleben (1935–36) sowie dem Wohnhaus mit Praxisräumen des Arztes Gustav Blank (1935–36), die im Katalog des vorliegenden Buchs dokumentiert sind, finden sich vor allem südwestlich der Stadt weitere bedeutende Bauten des Architekten. Den chronologischen Auftakt macht im Jahr 1930 das herrschaftlichste dieser Häuser: das als Wohnsitz des Grafen Ferdinand von Westerholt-Gysenberg erbaute Haus Westerholt in Gauting. (Abb. 16) Situiert in einem weitläufigen Park, wirkt die (heute nicht mehr existierende) Villa mit ihrem scharf geschnittenen Baukörper und ihren schmucklos gehaltenen symmetrischen Putzfassaden wie ein Präludium für das einige Jahre spä-

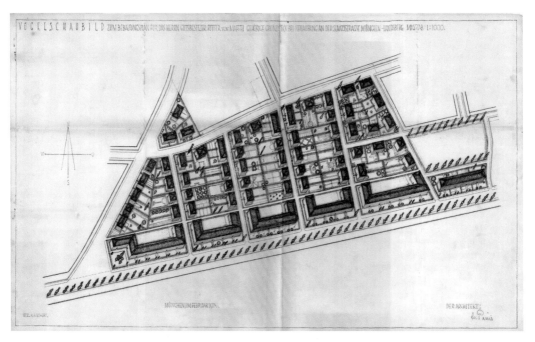

Abb. 15:
Oskar Pixis, Vogelschau
zum Bebauungsplan an
der Landsberger Straße,
Neu-Aubing, 1930,
Zeichnung von Hannes
Rischert

ter errichtete **Haus Blank**. Wenngleich die Raumausstattung des letzteren gegenüber derjenigen des Hauses Westerholt, welches im Erdgeschoss mit Jagdzimmer und »Blumenr[aum]«[23] aufwartete und über drei separate Bädcr verfügte, vergleichsweise bescheiden ist, stehen beide Häuser doch stellvertretend für eine formale Reduktion im späteren Werk von Oskar Pixis.

Ebenfalls in Gauting konnte Pixis vier Jahre später an der Zugspitzstraße das (ebenfalls zerstörte) Haus Penzel realisieren. An ihm ist die starke Bewegtheit des Volumens bemerkenswert, die durch das Spiel mit geometrischen Grundformen, die Verschneidung der Dachflächen und die Stellung des Baukörpers quer zu einer Geländestufe noch betont wird. (Abb. 17) Dem Rezensenten der Zeitschrift *Das schöne Heim* zufolge war dieses »Haus einer Musiklehrerin« nicht allein deswegen »individuell durchgestaltet«, sondern auch, weil es »einen ganz für Cembalo-Vorträge zugeschnittenen Musik-Wohnraum [enthält], bei dem, wie beim Arbeitszimmer der Dame, das Instrument dominiert.«[24] Neben diesen architektonischen Merkmalen ist an dem Entwurf bemerkenswert, dass er überhaupt in der Fachpresse gewürdigt wurde – unterstreicht die äußerst überschaubare Publikationsliste zu Pixis' Bauten, in der es einzig zu den Wohnblöcken in der Klugstraße einen weiteren Eintrag gibt, doch die Selbstbescheidung des Architekten, nicht mit seinen Bauten ,hausieren' zu gehen. In dieser Hinsicht ist das Haus Penzel in der Tat eine Ausnahme, denn der Entwurf wurde 1933 zudem im Rahmen der Ausstellung

23 Oskar Pixis, Haus Westerholt, Baueingabeplan vom Juni 1930, Pl. Nr. 1301 ½, Blatt 2, PP-Ar.

24 Kf., »Einfamilienhäuser auf der Ausstellung ,Haus und Heim' in München«, in: *Das schöne Heim* 4 (1933), H. 12, S. 361–369, hier S. 365.

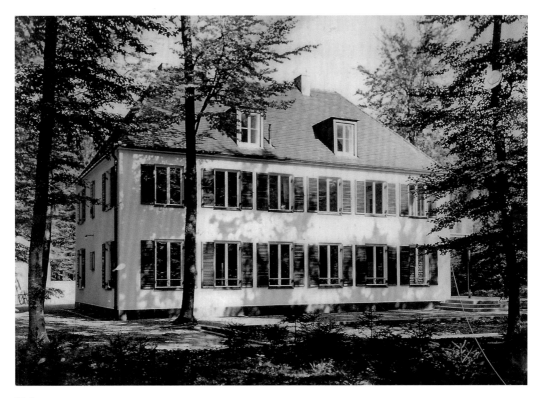

Abb. 16:
Oskar Pixis, Haus Westerholt, Gauting, 1930

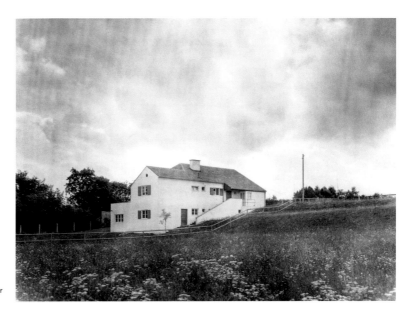

Abb. 17:
Oskar Pixis, Haus Penzel (»Haus einer
Musiklehrerin«), Gauting, 1934

Betrachtungen zum architektonischen Werk von Oskar Pixis

»Haus und Heim« präsentiert, welche von den »vereinigten Frauenverbänden« in München ausgerichtet wurde und unter der künstlerischen Leitung Ernst von den Veldens stand,[25] eines ehemaligen Assistenten von Fischer am Münchner Lehrstuhl. Für die zunehmende Vereinfachung der Architektursprache im Sinne eines kubischen, von wenigen Fenster- und Türöffnungen gegliederten Äußeren aber stellt das Haus in Pixis' Werk einen folgerichtigen Schritt dar.

Einen weiteren Schritt auf diesem Weg ging er mit dem 1936 geplanten Haus Kester in Pullach. (Abb. 18) Auch hierbei ist die äußere Gestaltung des kubischen Putzbaus auf die Variation verschiedener Fenster- und Türöffnungen beschränkt. Die in der Regel zweiteiligen Fenster variieren in der Höhe und sind mal vergittert, mal mit Klappläden versehen, zur Eingangsfassade wendet sich ein großes Atelierfenster. Daneben markiert eine rustikale, von einem Bogensegment überfangene Tür den Hauseingang unterhalb einer Pergola. Diese Türöffnung lenkt den Blick auf ein weiteres Motiv, das Pixis in seinen späteren Entwürfen mehrfach verwendete: den Bogen respektive die Rundung. Es ruft Erinnerungen wach an die kreisrunden Dachbodenfenster, die Theodor Fischer beim 1927 fertiggestellten Münchner Ledigenheim eingebaut hatte. Bei Pixis taucht es nun in mehreren Variationen auf, etwa beim Haus Penzel, bei dem zur Belichtung des Dachbodens ein rundes Fenster eingebaut worden war – ähnlich wie schon bei den Wohnblöcken in der Klugstraße, die an gleicher Stelle halbrunde Öffnungen aufweisen. Beim Haus Sachtleben schließlich avancierte es in Form flacher bogenförmiger Stürze zum tonangebenden Fassadenmotiv.

Am Ende der Dreißiger Jahre war Pixis ein weiteres Mal mit einem Projekt in unmittelbarer Nähe seines Wohnhauses und Büros konfrontiert. Nach Fischers Tod nämlich bat dessen Witwe, Therese Fischer, ihn darum, das »Laimer Schlössl« so umzubauen, dass mehrere Parteien darin wohnen könnten. Im März 1939 legte er Pläne vor, nach denen in den drei Geschossen der östlichen Haushälfte jeweils abgeschlossene Wohnungen mit zwei, drei beziehungsweise vier Zimmern eingerichtet wurden, während Therese Fischer weiterhin die westliche Hälfte bewohnte. (Abb. 19) Auch wenn dieser Umbau nicht exemplarisch für das Werk von Oskar Pixis steht (sondern eher als eine pragmatische Reaktion darauf zu werten ist, dass ein vormals auch zu gesellschaftlichen Anlässen genutztes Haus für eine Person bedeutend zu groß geworden war), so erklingt mit ihm doch ein passender Schlussakkord. Denn die Planung macht die Verbundenheit zum Nachbarn und Freund Theodor Fischer einmal mehr in einem Architekturprojekt mit Händen greifbar.

25 Vgl. o. A., »Neue Einfamilienhäuser in der Ausstellung ,Haus und Heim' München 1933«, in: *Der Baumeister* 31 (1933), H. 10, S. 348–361, hier S. 348.

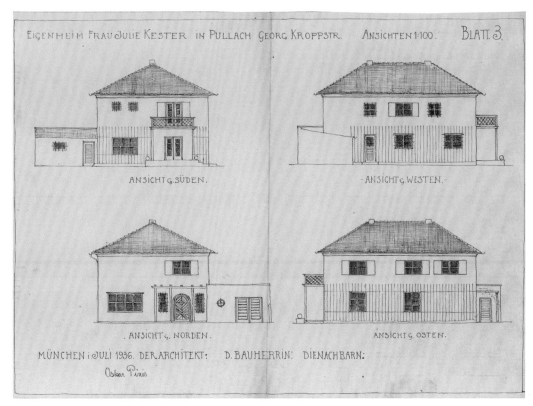

Eigenheim Frau Julie Kester in Pullach Georg Kroppstr. Ansichten 1:100. Blatt 3.

Ansicht g. Süden. · Ansicht g. Westen.-

. Ansicht g. Norden . Ansicht g. Osten.

München i Juli 1936. Der Architekt: D. Bauherrin: Dienachbarn:

Oskar Pixis

Abb. 18:
Oskar Pixis, Haus
Kester, Pullach, 1936,
Baueingabeplan mit
Ansichten

Ins Licht!

Als Oskar Pixis sieben Jahre darauf starb, waren es just diese beiden Häuser in Laim, mit denen das Verhältnis beider Architekten symbolisch zur Anschauung gebracht wurde. So ist im Nachruf auf Pixis, den der *Baumeister* im November 1946 veröffentlichte, zu lesen:

> »Am 6. Oktober ist der einer alten Münchener Künstlerfamilie entstammende und mit dem Münchener Kunstleben eng verwachsene Architekt Oskar Pixis im Alter von 71 Jahren gestorben. Er war viele Jahre hindurch beruflich und menschlich mit Theodor Fischer aufs innigste verbunden, und den Wissenden war es ein Symbol, daß die schönen Häuser der beiden Männer in nachbarlicher Gemeinschaft standen und ihre bezaubernden Gärten ohne trennende Grenzen ineinanderflossen.«[26]

Der Text schließt mit der Feststellung: »Mit Pixis, dessen Wirken sich größtenteils in selbstgewählter Anonymität vollzog, ist ein Stück Münchnertum in des Wortes bester Bedeutung dahingegangen.«[27]

Da ist sie wieder, die »selbstgewählte[] Anonymität«. Aus Sicht der Architekturgeschichte ist sie doppelt problematisch: Erstens hat Pixis' Abwesenheit in zeitgenössischen Quellen dafür gesorgt, dass sein

26 o. A., »Architekt Oskar Pixis gestorben«, in: *Baumeister* 43 (1946), H. 5, S. 61.
27 Ebd.

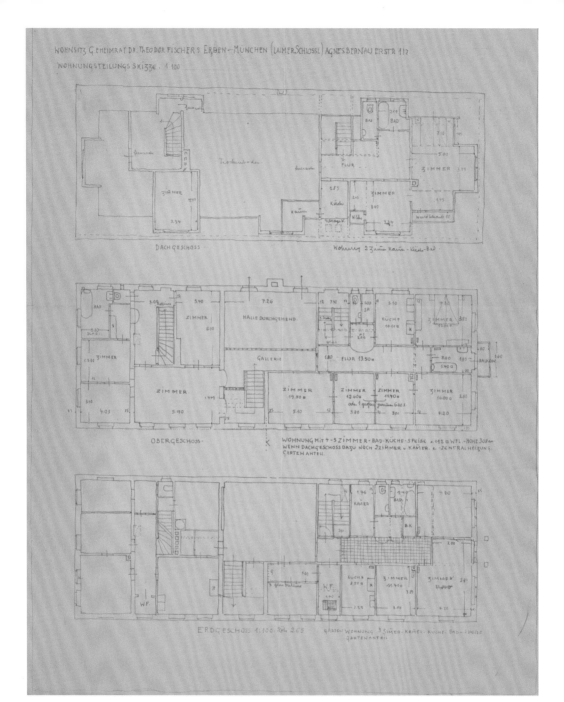

Abb. 19:
Oskar Pixis, Umbau des »Laimer Schlössl« zu einem Mehrfamilienhaus, 1939, Grundrisse

Lob des Unauffälligen

Werk bis heute unter dem Radar der Architekturgeschichtsschreibung blieb. Zweitens hat sie auch die vorliegende Untersuchung vor Probleme gestellt, denn der Nachlass des Architekten ist nur lückenhaft überliefert. Weniges wurde von ihm für wichtig genug befunden, um bewahrt zu werden – womit sein Beispiel repräsentativ sein dürfte für eine Vielzahl an Dokumenten von Architektinnen und Architekten, die eben *nicht* überliefert sind und damit für die Forschung einen blinden Fleck von beachtlichem Ausmaß darstellen. Das letzte Wort über Oskar Pixis ist also auch mit diesem Buch noch sicher nicht gesprochen. Viel eher ist ein Anfang gemacht, sein Werk dem Vergessen zu entreißen und den Beitrag zu würdigen, den er in Fischers Büro sowie als selbständig tätiger Planer über viele Jahre hinweg zur Entwicklung einer vielschichtigen modernen Architektur in und um München leistete.

Angesichts der Prägung, die Pixis als Angestellter, Vertrauter, Nachbar und Freund von Theodor Fischer erfahren hatte, knüpfen seine Bauten an jene Entwurfshaltung an, für die der ‚Meister‘ berühmt war. Bedacht auf ihren spezifischen Kontext, interpretieren sie den historischen Formenschatz der Baukunst frei. Dem Neuen stehen sie offen und interessiert gegenüber, ohne in der Form übertriebene Volten zu schlagen. Tasteten sich die frühesten Entwürfe, die der gerade erst in die Selbständigkeit getretene Pixis anfertigte, noch vorsichtig an motivischen Reverenzen entlang, so befreiten sie sich im Lauf der Jahre zunehmend von derlei Bezügen. Spätere Bauten zielen denn auch auf eine volumetrische Klarheit ab, die sich bereits in den von ihm entworfenen Siedlungsbauten ankündigte. Dabei lösen sie sich weitgehend von Schmuckformen und rücken die Körperhaftigkeit der Häuser in den Vordergrund.

So recht aber wollen sie in keine Schublade passen. Zu unauffällig, zu ‚gewöhnlich‘ scheinen sie zu sein, um als Gegenstand von architekturhistorischem Interesse in Betracht gezogen zu werden. Gerade in dieser Unauffälligkeit, in dieser Gewöhnlichkeit aber liegt ihr Wert. Denn es zeigt sich, dass hier Bauten entstehen konnten, die ihre Qualität aus dem Einfügen in die spezifische Situation und aus dem Eingehen auf die Bedürfnisse ihrer Bewohnerinnen und Nutzer ziehen, ohne dabei individualisierenden Mätzchen zu verfallen. In der Tradition einer solchen moderaten Moderne steht das architektonische Werk von Oskar Pixis.

Herkunft und Verwandlung

Christian Pixis

Abb. 1:
Oskar Pixis, Portrait,
aufgenommen im Münchner
Hof-Atelier Elvira, 1901

Der Glaspalast, dieses 1854 auf dem Gelände des alten Botanischen Gartens errichtete Meisterwerk der Ingenieurarchitektur, war ein täglicher Anblick für den jungen Oskar Pixis. Gegenüber, in der Sophienstraße, wurde er geboren, und er verbrachte dort seine Kindheit. Mit seinen beiden Brüdern Rudolf und Erwin, dem späteren Direktor des Münchner Kunstvereins, spielte er in den noch verbliebenen Anlagen des Alten Botanischen Gartens. Als er 17 Jahre alt war, wurde in unmittelbarer Nähe mit dem Bau des von Friedrich Thiersch entworfenen Justizpalastes begonnen. Der junge Oskar Pixis war von weltlichen Palästen umgeben, von Symbolen des selbstbewussten Königreichs Bayern.

Nach dem Architekturstudium bei Thiersch arbeitete Pixis um die Jahrhundertwende im Baubüro des Armeemuseums – einem weiteren Palast, der Bayerns Größe zur Schau stellen sollte. Die Beschäftigung mit großen Baukörpern sollte ebenso seine ersten Berufsjahre prägen: 1902 übernahm er die Detailplanungen am Bau des Schul-‚Palastes' in der Hirschbergstraße, den Theodor Fischer zusammen mit Pixis' jüngerem Freund und Studienkollegen Paul Bonatz entworfen hatte; als Pixis 1903 in das Architekturbüro von Alfred Messel in Berlin eintrat, wurden ihm Aufgaben am Berliner Kaufhaus Wertheim an der Leipziger Straße übertragen; eine der ersten Tätigkeiten im Büro von Theodor Fischer in Stuttgart war ab Ende 1904 die Mitarbeit am Großprojekt der Pfullinger Hallen. In Anschauung und Praxis hatten die großen Volumen einer Reichs- und Hauptstadtarchitektur sowie die Repräsentationsbauten der Königreiche Bayern und Württemberg eine starke Anziehungskraft auf Oskar Pixis. Dass eine Zeit mit neuen Anforderungen eintreten sollte, war unter dem Ornament des Historismus noch kaum auszumachen.

In diese Zeit passte auch das familiäre und ästhetische Innenleben, das Oskar Pixis zunächst prägen sollte: Sein Vater, der 1831 geborene Maler Theodor Pixis, entstammte einer alten Pfälzer Familie, in der evangelisch-reformierte Pfarrer, Juristen und Musiker die vorherrschenden Berufe waren. War die Familie Pixis durch ihre immateriellen Berufe nie im Besitz von Grund oder Produktionsmitteln, hatte sie ihre gesellschaftliche Verankerung im Großbürgertum des 19. Jahrhunderts vor allem der Einheirat von Frauen zu verdanken. Die Frau von Oskar Pixis' Großvater Friedrich Daniel Pixis, der 1846 als hoher Staatsbeamter aus Zweibrücken nach München gekommen war, stammte aus der Kaiserslauterer Industriellenfamilie Karcher, die in der ersten Hälfte des 19. Jahrhunderts in der Rheinpfalz mit großen finanziellen Mitteln und politischen Anstrengungen die Durchsetzung einer bürgerlichen Hegemonie zu etablieren versuchte. In München lebte die evangelische Familie Pixis in der katholischen Diaspora; der christliche Glauben verlor sich bereits in der Familie des Vaters in eine Randerscheinung und spielte dann in der späteren Familie von Oskar Pixis keine Rolle mehr.

Oskar Pixis wuchs in einer visuellen Wunderwelt des 19. Jahrhunderts auf: beliebter Aufenthaltsort der Pixis-Söhne war das väterliche Atelier in der Elisenstraße. Oskar vertiefte sich in Mappen voller Ornamentstudien, die sein Vater in den 1850er Jahren in Italien

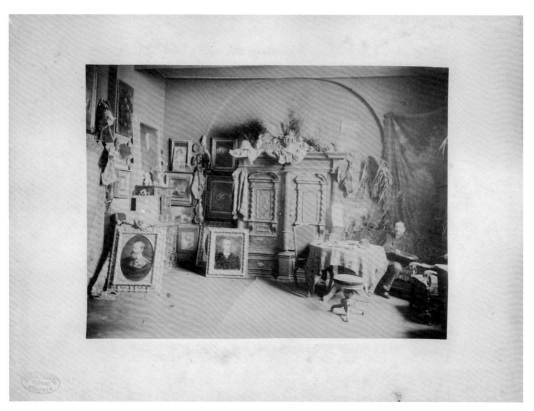

gemacht hatte. Es gab eine riesige Kleiderkammer mit originalen italienischen und schwäbischen historischen Kostümen (das Verkleiden war eine Lieblingsbeschäftigung in der Familie), das Atelier war mit künstlichen Palmen drapiert, auf den Renaissancemöbeln saßen ausgestopfte Vögel, dazwischen Portraits von Geheim- und Kommerzienräten, angefangene oder verworfene Historienbilder, Illustrationen zu deutschen Volksliedern – der Vater war mit Ludwig Uhland, Viktor Scheffel und Paul Heyse befreundet –, unüberschaubar die Bilder zu Wagner-Opern. (Abb. 2) Ähnliches war im Landhaus der Familie in Pöcking zu finden, das der Großvater gebaut hatte. Oskar Pixis lebte in einer bürgerlichen Welt des Historismus, die, nach außen gewandt, sich in der Architektur eines Gabriel von Seidl zeigte.

In der Familie der Großmutter Karcher und auch in der Münchner Pixis-Familie wurde eine lebensfrohe Ausgestaltung bürgerlichen Lebens gepflegt. Gemeinsam mit Wilhelm Busch gründete Theodor Pixis 1859 den Verein »Jung-München«, der beliebte Verkleidungs- und Tage andauernde Künstlerfeste wie das »Rosenfest« auf der Roseninsel im Starnberger See veranstaltete, die einen wichtigen Beitrag zum kulturellen Leben der Stadt darstellten. Auf dem von Franz von Lenbach organisierten größten Münchner Künstlerfest seiner Zeit, »In Arkadien« (1898), traten die Zwillinge Oskar und Rudolf Pixis als »Böse Buben von Korinth« auf. Die Freude am Fasching und Feiern sollte Pixis sein ganzes Leben lang beibehalten.

Anregung durch Beobachtung

*»Es hat keine Epoche gegeben, die sich nicht im exzentrischen Sinne
‚modern' fühlte und unmittelbar vor einem Abgrund zu stehen glaubte.
Das verzweifelt helle Bewusstsein, inmitten einer entscheidenden
Krisis zu stehen, ist in der Menschheit chronisch. Jede Zeit erscheint
sich ausweglos neuzeitig.«*
Walter Benjamin, Das Passagen-Werk, *1929*

Wo machten sich Veränderungen in der Bauauffassung bemerkbar? Wo
gab es alternative Möglichkeiten zum sich totlaufenden 19. Jahrhundert,
angesichts massiver sozialer und politischer Probleme, die nicht zuletzt
durch den starken Zuzug von Menschen nach München und die Verelen-
dung in den Vorstädten verursacht wurden? Auch diese Wirklichkeiten
hat Oskar Pixis wahrgenommen.

Seine Mutter Melinka Pixis (geb. Henel) stammte aus einer ange-
sehenen Dürkheimer Unternehmer- und Bierbrauerfamilie, ihre Schwes-
ter Mina Henel (verh. Karcher) vertrat in der Familie eine karitative und
soziale Seite. Ihre Sorge um das Wohlergehen von Menschen speiste sich
nicht aus der Quelle religiöser Sozialethik, sondern ist eher individuell
menschlich aus der eigenen Anschauung der Verhältnisse zu erklären.
Mina Henels soziales Engagement, das sich in der aus den Mitteln einer
im Besitz der Familie befindlichen Zuckerraffinerie schöpfenden Stiftung
zahlreicher Sozialeinrichtungen – von Kindergärten bis zum sozialen
Wohnungsbau – im pfälzischen Frankenthal ausdrückte, mag Anregung
für Oskar Pixis gewesen sein, sich im Büro von Theodor Fischer bei dem
ähnlichen großen ersten sozialen Projekt Gmindersdorf bei Reutlingen
(ab 1903) einzubringen.

Das biografische Blatt begann sich zu wenden. Um 1900 begab sich
Pixis in die Münchner Vorstädte Haidhausen und Au, um die dortigen
Wohnverhältnisse mit ihren Unzulänglichkeiten zu studieren. Es entstand
ein Portfolio farbiger Zeichnungen, die die baulichen Verhältnisse in die-
sen Arbeiter- und Tagelöhnerquartieren dokumentieren. (Abb. 3) Im Sommer
1901 führte eine Reise Pixis und den Architektenfreund Paul Bonatz sowie
Wilhelm Weigel und Otto Knaus nach Italien, von der ein Zeichenbuch
der Hangarchitektur von Anacapri erhalten ist. Sein Interesse galt der
Schlichtheit ihrer traditionellen Bauweise. (Abb. 4) Die Einfachheit der Mit-
tel, die bescheidene und zweckmäßige Ausgestaltung von Wohnraum mag
für spätere Bauten von Pixis eine nicht unwesentliche Rolle gespielt haben,
entwarf er doch einfache, praktische Holzmöbel und Kachelöfen, für die in
die Innenwände eingelassene Ablagen kennzeichnend sind. Solche finden
sich ebenso in der mediterranen Architektur und schaffen bei begrenztem
Platzangebot zusätzlichen Stauraum.

Zurück aus Italien, lernte Oskar Pixis auf einem Fest der »Schwa-
binger Bauernkirchweih« seine spätere Ehefrau Hertha Emmerich ken-
nen, Tochter der aus der Pfalz stammenden Übersetzerin, Verlegerin und
Klavierpädagogin Emma Emmerich (geb. Biéchy); ihr Ehemann war im

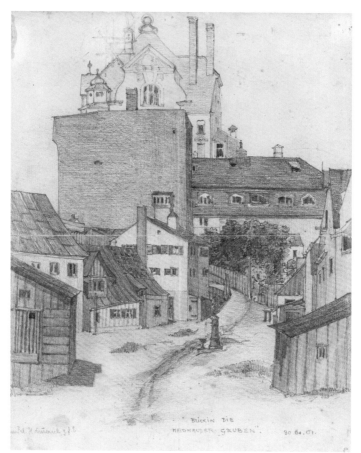

Abb. 3:
Oskar Pixis,
»Blick in die
‚Haidhauser Gruben'«,
im Hintergrund der
»Münchner Kindl-
Keller«, Zeichnung, 30.
Juni 1901

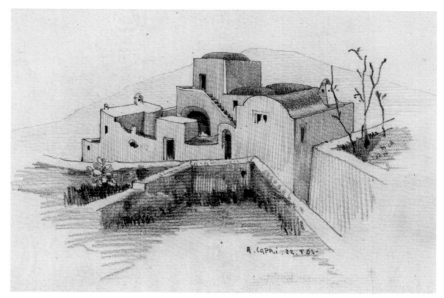

Abb. 4:
Oskar Pixis, Reiseskizze
der Hangarchitektur
auf Capri, 22. April 1901

35 Herkunft und Verwandlung

Duell gefallen, sie hatte ihre Kinder allein groß gezogen. Nach knapp fünf Jahren in Stuttgart, in denen Oskar Pixis Bürochef bei Theodor Fischer war, zog die junge Familie 1908 nach München zurück. Aus der Stuttgarter Zeit stammen Architektenfreundschaften mit Eduard Brill, Oscar Pfennig und Friedrich Scholer, die sich ein Leben lang erhalten haben.

Im Münchner Büro von Theodor Fischer

»[…] grosse Taten, die gelingen einem nicht allein. O Nein, dazu braucht es Helfer und dienstbare Geister, die gehören dazu, damit etwas daraus wird. Aber die kommen nie von selbst. Man muss sie aus vollem Herzen rufen.«
Solness in: Henrik Ibsen, Baumeister Solness, *1903*

Im Münchner Büro von Fischer sollte Oskar Pixis seine Stelle als Bürochef weiterführen. Der neue Lebensort in Laim – ein Hofgut aus dem Jahr 1720, nach den Vorstellungen von Pixis und Fischer 1908 umgebaut –, bestand aus einem herrenhausähnlichen Vorderhaus und einem Wirtschaftstrakt, der sich nach Norden in den früheren Laimer Schlosspark hinein erstreckte. Fischer baute das nebengelegene »Schlössl« in sein Wohnhaus um, den Wirtschaftsbereich des Hofguts mietete er als Büro, im Vordergebäude bezog Pixis mit seiner Familie eine großzügige Wohnung und hatte später im Erdgeschoss ein eigenes Büro. Beide Gebäude sind heute noch im Wesentlichen erhalten.

Emma Emmerich und die intellektuelle Welt ihrer Familie mit revolutionären 1848er-Traditionen könnten ein zusätzlicher Schlüssel für Oskar und Hertha Pixis' Leben und Arbeiten in Laim sein. (Abb. 5) Mittlerweile war die politisch liberal gesinnte Schwiegermutter durch die Übersetzung und das außergewöhnlich erfolgreiche Verlegen von Henry David Thoreaus *Walden oder Leben in den Wäldern* in ihrem Concord-Verlag zu Einfluss in München und in der Laimer Familie gekommen. Die darin thematisierten Werte und Lebensprinzipien fanden Eingang im Leben der Familie Pixis. So ist *Walden* mit seinen Anleitungen zu einer menschengemäßen, bescheidenen, unmanipulierten und freiheitsliebenden Lebenspraxis über Jahrzehnte das Vademecum der Familien geblieben und hat auch die Kinder und Enkel von Oskar Pixis maßgeblich beeinflusst.

Der Hedonismus mit antiklerikaler Note in der Familie Pixis des 19. Jahrhunderts war inhaltlich zu mager, um die Anforderungen und Fragen, die das 20. Jahrhundert an den Architekten stellte, zu beantworten. Das Ehepaar Pixis stellte sich auch äußerlich auf die neue Zeit ein: Sie ließen sich in dem von Frauenrechtlerinnen gegründeten Atelier Elvira fotografieren (siehe Abb. 1), Oskar Pixis wurde auf Anregung Fischers in den von ihm mitbegründeten Deutschen Werkbund aufgenommen. Lebensprinzipien wie die aus dem amerikanischen Protestantismus herkommende Disziplin in Lebensführung, Sparsamkeit und soziale Rück-

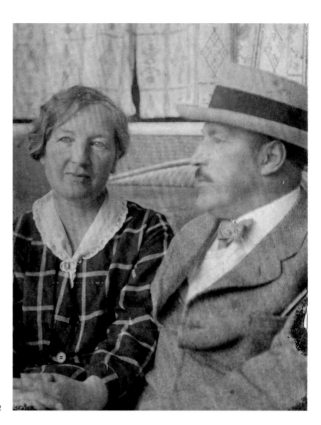

sicht, Bescheidenheit und Beschränkung auf das Notwendige zogen durch Hertha Emmerich in die Familie ein – ein Leben, das Oskar Pixis nicht leichtfiel, war er doch von seinem Naturell her ein ‚barocker‘ Münchner der alten Zeit und Genüssen zugeneigt, die das Reformerische ihm nicht bieten konnte. Seine Architektur gründete eher auf einem bürgerlichen Lebens- und Sozialkonzept im Gegensatz zum revolutionären Neuen Bauen, wie es zeitgleich insbesondere am Bauhaus vorgetragen wurde.

Leben und Arbeiten in Laim

Wie sah das von Oskar und Hertha Pixis in dem damals noch ländlichen Münchner Vorort etablierte neue Leben aus? Die Familie hatte sich aus der Innenstadt abgesetzt und in Laim eine Lebensgestaltung installiert, die der eher repräsentativen bei den Nachbarn Therese und Theodor Fischer dialektisch gegenüberstand.

 Oskar Pixis hatte 1908 einen Plan zur Gestaltung eines Gartens entworfen und in den Bereich des Hofguts einen Reformgarten mit Beerensträuchern und Mistbeeten hineinmodelliert. Hertha Pixis verwandelte die von ihrem Mann etwas streng geplante Anlage in eine Art ländlichen Stadtgarten im Stil eines englischen *cottage garden*, der bis heute durch immerwährendes Herausschneiden der Grundidee noch in diesem Stil erhalten wird.

In diesem Garten wurde eine provisorische, von einem Mäuerchen umgebene Baustelle für die Kinder eingerichtet, die wieder verschwand, als die Kinder größer waren. An ihrer Stelle wurde, parallel zu dem im Westen gelegenen Garten von Theodor Fischer, ein Buchsparterre mit Rosen angelegt. Hertha Pixis widmete sich der Imkerei, es wurden Hühner und Ziegen angeschafft, die während des Ersten Weltkriegs die Versorgung der Familie erleichtern sollten. Heu wurde im rückwärtigen Teil des Gartens gemacht, die Kinder liefen nackt im Freien herum – ein hippieartiges *Laissez-faire*, das Elemente der zeitgenössischen Freikörperkultur und Lebensreformbewegung hatte. Es gibt eine Fotografie, die die aus der Stadt angereiste Mutter von Oskar Pixis im langen Seidengewand und mit aufgesteckten Haaren als *Grand Dame* zeigt, neben ihr die etwa dreijährige Enkeltochter, wie sie der Großmutter einen Lehrgang in Pflanzen- und Blumenkunde erteilt.

Im Zentrum des Gartens wurde nach dem Vorbild der berühmten Arbeitshütte von Thoreau am Walden Pond in Massachusetts eine Hütte zum Denken und Arbeiten, zum Feiern und Zusammensein mit Freunden errichtet, die noch heute existiert. Mit ihren modernen Horizontalschiebefenstern hob sie sich ab von den damals üblichen Münchner Gartenhütten, die eher im alpinen Stil mit Fensterläden und Geranienbalkon gebaut waren. [Abb. 6] Der Garten mit seinen bewusst gesetzten Pflanzen-

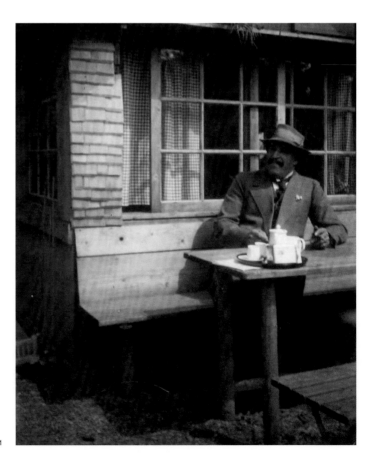

Abb. 6:
Oskar Pixis vor der von Henry David Thoreau
inspirierten Gartenhütte im Laimer Garten, um 1911

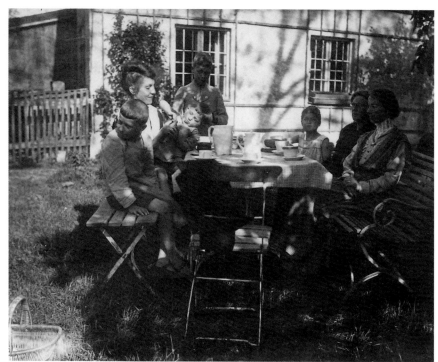

schönheiten (die der visuellen Erholung des korrumpierten Auges dienen sollten), mit seinen versteckten Plätzen und seiner Obstlaube sollte zu einem möglichst dauerhaften Aufenthalt im Freien verleiten. Da das Haus günstig in Nord-Süd-Richtung liegt und der Garten nach Westen ausgerichtet ist, ließ er sich gleichermaßen als Wohnraum im Freien verwenden. 1922 kaufte Oskar Pixis das von ihm und seiner Familie seit Jahren bewohnte Haus.

Der Vorort Laim veränderte sich dynamisch: Wohnraum für Arbeiter, Post- und Eisenbahnangestellte musste geschaffen werden. Das Büro von Theodor Fischer war im Münchner Westen mit Aufträgen gut beschäftigt. Es ist anzunehmen, dass zahlreiche Ideen, die im Architekturbüro zum Tragen kamen, ihren Ursprung in dem Modellleben der Familie Pixis hatten, das Theodor Fischer in dieser Weise gar nicht zu leben vermochte. Ein Leben auf dem Land in der Stadt war eine Vorstellung, die Oskar Pixis nach seiner (mündlich von seinem Sohn Peter überlieferten) Maxime vorschwebte: »Die Menschen, für die ich baue, sollen in der gleichen Qualität und Materialität leben können, wie wir als Schöpfer ihrer Behausungen leben«. Die Verwandlung des Lebens wurde von Oskar und Hertha Pixis und ihren vier Kindern mit gemeinsamer Freude vollzogen: Hans Pixis, 1906 in Stuttgart geboren, wurde Rechtsanwalt und später Syndikus des Bundes Deutscher Architekten. Der drei Jahre jüngere Peter Pixis studierte Architektur bei Robert Vorhoelzer und trat etwa 1934 in das Büro seines Vaters ein. Die 1911 geborene Gretl Pixis wählte den Beruf der Ärztin. Der wiederum drei Jahre jüngere Otto Pixis wurde Tuchhändler in einem Familienunternehmen. (Abb. 7)

In dieser Laimer Kernzeit des Schaffens von Oskar Pixis, die von 1908 bis in die Dreißiger Jahre hinein reicht, wurden Freundschaften geschlossen mit dem Maler Paul Roloff, dem Bildhauer Oskar Zeh, dem Schriftsteller und Rechtsanwalt Wilhelm Diess, dem aus dem Film *Dr. Mabuse, der Spieler* bekannten Schauspieler Robert Forster-Larrinaga und dem Bildhauer Hans Defregger, später mit dem Maler Franz Esser. Die Sommerfrische wurde auf einem Bauernhof bei Schaftlach verbracht. Ab Anfang der Dreißiger Jahre wurden illustre Gäste aus den USA und England beherbergt, die als *paying guests* über Wochen in Laim lebten.

Trotz aller Anstrengungen, im 20. Jahrhundert anzukommen, hat Oskar Pixis weder seine Herkunft aus dem 19. Jahrhundert verleugnen wollen, noch seine eher konservative Weltsicht ganz aufgegeben; hier mag der Einfluss des engen nationalkonservativen Bildhauerfreundes Fritz Behn eine Rolle gespielt haben. Die Forderungen seiner Kinder, die ihre Sympathie für den Nationalsozialismus nicht verbargen, der Vater solle nach dem Tod von Theodor Fischer 1938 mehr Aufwand in die Verbindungen zur NS-Nomenklatura legen, um an Aufträge zu kommen, brachten ihn in seelische Zwangslagen. Er tat sich zunächst schwer mit dem Schönreden nach dem Munde der Kinder, weil er die »Bewegung« im Innersten für jugendliche Unkultur hielt. Das letztendliche Arrangieren mit dem Regime wurde zur tragischen Lebenshaltung im Alter, weil Oskar Pixis nach Auskunft seines Sohnes Otto zumindest durch seine »sozialistischen« Siedlungsbauten in der Klugstraße als Kulturbolschewist stigmatisiert war und keine nennenswerten Aufträge mehr zu erwarten hatte.

Eine 1931 verfasste Widmung des Architekten und Bauunternehmers Bernhard Borst für Oskar Pixis in einer Nummer der von ihm herausgegebenen Zeitschrift *Baukunst* mag, zwar überschwänglich, aber doch im Kern dessen Charakter treffen: »Dem ewig jungen, temperamentvollen, tüchtigen, gütigen, dem ewig lebensbejahenden und vielseitigen Menschenfreund«. Erschüttert über den Untergang seiner Heimatstadt München schloss sich Oskar Pixis kurz vor seinem Tod 1946 in Laim einer Gruppe liberaler Münchner Kulturschaffender an, die das weltoffene München repräsentierte und in die Zukunft führen sollte.

Quellen:
Bonatz, Paul, *Leben und Bauen*, Stuttgart 1950.
Deutsches Geschlechterbuch, Bd. 86, Berlin 1935.
Fischer, Therese, *Über Theodor Fischer*, hrsg. von Matthias Castorph, München 2021.
Hof-Atelier Elvira, Ausst.-Kat. Stadtmuseum München, 1986.
Karcher, Friedrich A., *Die Freischärlerin, Eine Novelle aus der Pfälzer Revolution von 1849*, hrsg. von Hellmut G. Haasis, Frankfurt am Main 1977.
PP-Ar, zahlreiche Dokumente, u. a. Nachlass Oskar Pixis (darin: Oskar Pixis, Korrespondenz mit seinen Kindern; eigenhändiger Lebenslauf, o. J. [um 1943]; Manus- und Typoskripte), Familienarchiv Pixis, Laim (darin: Ilse Stallforth, »Erinnerungen an Emma Emmerich-Biéchy«, Manuskript, um 1969; Gretl Stritzel, geb. Pixis, »Erinnerungen an Laim«, Manuskript, 2001).
Thoreau, Henry David, *Walden oder Leben in den Wäldern*, München 1900 ff. sowie Zürich 1971 ff. und Berlin 2017 (Nachwort zu Emma Emmerich von Christian Pixis).
Weber, Wilhelm, *Theodor Pixis, Gemälde, Graphiken, Dokumente*, Ausst.-Kat. Stadtmuseum München, 1976.
Wolf, Georg Jacob, *Münchner Künstlerfeste*, München 1925.

Katalog

mit Fotografien von Rainer Viertlböck

Vorbemerkung

Der Katalog dokumentiert erstmalig eine Werkauswahl von Oskar Pixis. Die Beiträge sind wesentlich im Rahmen einer Seminarreihe im Masterstudiengang Architektur (Vertiefungsrichtung »Bauen im Bestand«) an der Hochschule München entstanden, die im Wintersemester 2019/20 und im Sommersemester 2020 stattgefunden hat. Die Studentinnen und Studenten haben die Bauten bei Ortsbegehungen und anhand von historischem Plan- und Bildmaterial untersucht, neue Zeichnungen erstellt und Katalogbeiträge verfasst, welche die Grundlage für die hier publizierten Texte darstellen. Diese sind vom Herausgeber unter Mitarbeit von Julia Wurm, die ebenso die Nachbearbeitung der Zeichnungen übernommen hat, redigiert worden. Die Zeichnungen dokumentieren den Bauzustand zum jeweiligen Zeitpunkt der Fertigstellung, spätere Umbauten oder Erweiterungen sind nicht dargestellt. Die Fotografien, die – mit Ausnahme des im Jahr 2002 abgerissenen Haus Miez – den Zustand der Bauten im Sommer 2020 zeigen, stammen von Rainer Viertlböck.

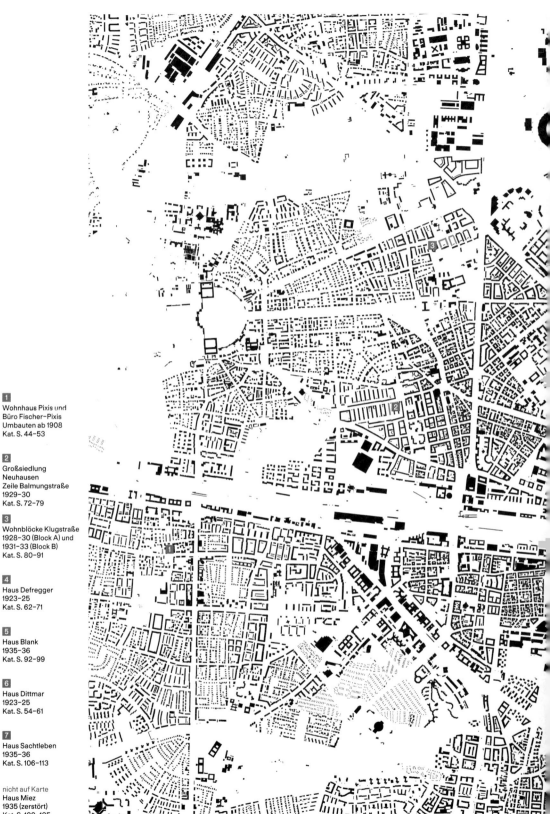

1
Wohnhaus Pixis und
Büro Fischer-Pixis
Umbauten ab 1908
Kat. S. 44–53

2
Großsiedlung
Neuhausen
Zeile Balmungstraße
1929–30
Kat. S. 72–79

3
Wohnblöcke Klugstraße
1928–30 (Block A) und
1931–33 (Block B)
Kat. S. 80–91

4
Haus Defregger
1923–25
Kat. S. 62–71

5
Haus Blank
1935–36
Kat. S. 92–99

6
Haus Dittmar
1923–25
Kat. S. 54–61

7
Haus Sachtleben
1935–36
Kat. S. 106–113

nicht auf Karte
Haus Miez
1935 (zerstört)
Kat. S. 100–105

42 Katalog

43 Schwarzplan von München

Wohnhaus Pixis und Büro Fischer-Pixis

Fabian Menz, Mehmet Fatih Mutlutürk und Julia Wurm

Adresse:
Agnes-Bernauer-Straße
106

Bauzeit:
errichtet um 1720,
Umbauten 1908, 1925,
1928, 1930 und 1933/34

Architekten:
Liebergesell & Lehmann
Baugeschäft (1908),
Theodor Fischer (1908)
und Oskar Pixis (ab
1925)

Bauherr:
Terraingesellschaft
Neu-Westend (1908),
Oskar Pixis (ab 1925)

Im Münchner Stadtteil Laim hat sich mit dem »Laimer Schlössl« ein in der heutigen Form unter Maximilian II. Emanuel im frühen 18. Jahrhundert errichteter Adelssitz erhalten. (siehe Abb. S. 21 und S. 55) Theodor Fischer erwarb dieses Gebäude nach seinem Ruf an die Technische Hochschule München und ließ daran einige bauliche Veränderungen vornehmen. Ab Ende 1908 diente es ihm als Wohnhaus. Östlich des »Schlössl« war um 1720 ein zweigeschossiges Vorderhaus mitsamt einer Remise errichtet worden, die als langgestrecktes Bauwerk die Grenze zum benachbarten Kirchengrund von St. Ulrich markiert. In diesem richtete Fischer sein Architekturbüro ein, Oskar Pixis als dessen Büroleiter bezog gemeinsam mit seiner Familie den Wohntrakt im Vorderhaus.

Hatten sich »Schlössl« und Remisengebäude bei ihrer Erbauung noch vor den Toren Münchens befunden, so waren sie zum Zeitpunkt des Einzugs von Fischer und Pixis Teil eines sich rasch verändernden Stadtentwicklungsgebiets. Beide Grundstücke waren bis 1908 im Besitz der an seiner baulichen Erschließung beteiligten Terraingesellschaft Neu-Westend, von der Fischer das »Schlössl« erwarb; der östliche Teil des Grundstücks verblieb zunächst im Besitz der Gesellschaft und wurde an ihn verpachtet. Im Auftrag derselben Wohnungsbaugesellschaft sollte das Büro Fischer zwischen 1909 und 1911 entlang der Stadtlohnerstraße eine Wohnanlage in unmittelbarer Nachbarschaft realisieren.

Im Zusammenhang mit dem Ausbau der Remise zu Büroräumen und des Einzugs der Familie Pixis ins Vorderhaus wurden 1908 erste Umbaumaßnahmen durchgeführt. Die entsprechenden Pläne sind von der Firma Liebergesell & Lehmann Baugeschäft verfasst und im August 1908 eingereicht worden. Dieselbe Firma war für die Umsetzung der geplanten Veränderungen zuständig. Das Delegieren nicht nur der Ausführung, sondern auch der Planung und Antragstellung an eine in München ansässige Firma mag zum einen daran gelegen haben, dass sich das Architekturbüro Fischers zu dieser Zeit noch in Stuttgart befunden hatte; zum anderen ist überliefert, dass die Arbeiten unter großem zeitlichen Druck stattfanden, da Fischer zum Ende des Jahres seinen Wohnsitz nach München verlegte und das Büro vermutlich zur selben Zeit die Arbeit aufnehmen sollte. Dennoch ist zu vermuten, dass er selbst – und womöglich auch sein Büroleiter Pixis, der ja die Räume im Vorderhaus beziehen sollte – an dieser ersten Umbauplanung beteiligt gewesen war. Ab Mitte der 1920er Jahre sollten weitere Umbauten folgen, für die dann sämtlich Oskar Pixis verantwortlich zeichnete, in dessen Besitz Haus und Grundstück zwischenzeitlich übergegangen waren.

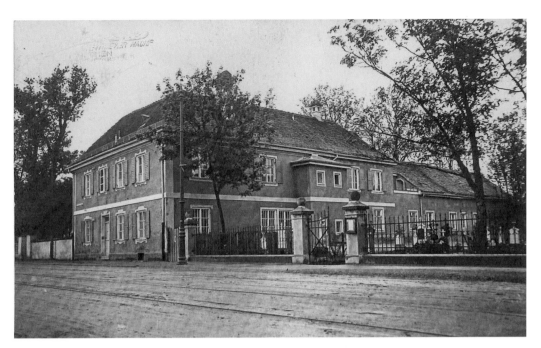

Das zweigeschossige Vorderhaus, an das die eingeschossige ehemalige Remise anschließt, steht an der südöstlichen Grundstücksgrenze und ist zur Agnes-Bernauer-Straße orientiert. Die ockerfarbene Putzfassade wird durch ein Kranz- und ein Gurtgesims horizontal gegliedert, während ein flacher Sockel den unteren Abschluss markiert. Seitliche Akzentuierungen erfährt die Straßenfassade mithilfe zweier Ecklisenen. Sämtliche Fenster sind mit Faschen gerahmt, ursprünglich waren die Fenster mit grün gestrichenen Klappläden versehen. Eine Ausnahme bildet hier die nördliche Giebelwand des eingeschossigen Gebäudeteils, bei der es sich um eine schlichte Putzfassade ohne Gesims oder Sockel handelt. In dieser ist in den Plänen von 1908 ein hohes, dreiteiliges Fenster ohne Faschen zu erkennen, welches offenbar nachträglich eingebaut worden war. Zum westlich gelegenen Garten hin, der sich zwischen dem »Laimer Schlössl« und der Remise aufspannt, weist der eingeschossige Gebäudeteil Rankgitter auf.

Das Vorderhaus ist mit einem Walmdach versehen, während der hintere, langgestreckte Gebäudetrakt ein Satteldach trägt, welches sich mit dem Walmdach verschneidet. Im Bereich der Verschneidung befindet sich an der östlichen Seite ein Austritt. Dieser ist von der Küche des Wohntrakts aus zugänglich und erschließt eine Waschküche, welche während des Umbaus im Dachraum des Remisengebäudes eingefügt wurde.

Im Zuge des 1908 erfolgten Umbaus wurde das zweigeschossige Vorderhaus in Richtung der eingeschossigen Remise verlängert. Zudem wurde an der östlichen Seite, in Richtung des Kirchengrundstücks, ein vorhandener Vorbau erweitert, um neben der Toilette in beiden Geschossen eine kleine Kammer aufzunehmen. Zur Gartenseite hin wurde im Obergeschoss des Vorderhauses zudem eine vorhandene Veranda

geschlossen. Eine veränderte Raumaufteilung im Inneren des niedrigen Gebäudeteils führte dazu, dass dort sowohl in der östlichen wie in der westlichen Fassade einige Fenster respektive Türen neu angeordnet werden mussten.

Der Wohntrakt der Familie Pixis wurde von der Straße aus über einen Gang erschlossen, der ebenso eine Verbindung zum Garten – und damit zu den Büroräumen im rückwärtigen Gebäude – herstellt. Über diesem Erschließungsgang finden sich im Obergeschoss ein Badezimmer und die Veranda, daneben beherbergt die Wohnung dort abgesehen von den Nebenräumen vier Zimmer.

Im Schnitt ist zu erkennen, dass im eingeschossigen, zum Bürotrakt umgebauten Teil des Gebäudes ein neuer Bodenaufbau auf den Bestandsboden gesetzt wurde. Dieser Teil des Gebäudes wurde über eine neu eingefügte Tür vom Garten her betreten, welche zu einem »Vorplatz« und von dort in die einzelnen Büroräume führte, die sich als Raumflucht über die gesamte Gebäudelänge spannten.

Während die Umbauten 1908 noch federführend von einem Bauunternehmen geplant und ausgeführt worden waren, plante Oskar Pixis im Jahr 1925 nun selbst weitere Umbaumaßnahmen. Das Ziel dieser Planung, die in erster Linie in die innere Raumorganisation eingriff, war es, das Vorderhaus und den Bürotrakt stärker voneinander zu trennen. Um das Büro separat betreten zu können, ohne den Wohntrakt durchqueren zu müssen, sollte ein zweiter Eingang im Anbau des Vordergebäudes eingefügt werden. Dazu war es vorgesehen, die Fläche der Toilette zu verkleinern und die Kammer in einen Vorplatz umzuwandeln, was allerdings letztlich nicht umgesetzt wurde. Zudem wurde die Bürofläche im östlichen Teil des Vorderhauses erweitert, indem zwei Räume dem Büro zugeschlagen wurden. Um den Wohntrakt von diesen neuen Büroräumen im Vorderhaus abzugrenzen, sollten bestehende Türöffnungen zwischen Wohn- und Arbeitsbereich geschlossen werden, was jedoch nur teilweise realisiert wurde. Eine weitere nicht realisierte Umbaumaßnahme plante Pixis im Bereich der Veranda, wo er im Erdgeschoss eine Küche und eine Toilette vorsah. Im Bürotrakt ließ er eine neue Toilette einbauen sowie in zwei der Arbeitszimmer jeweils eine Wand einziehen. Mit dem Umbau gewann er nicht nur eine größere Bürofläche, sondern auch eine höhere Zahl von Arbeitszimmern.

Drei Jahre später wurde der Bürotrakt erneut umgebaut, indem Pixis dort eine Hausmeisterwohnung integrierte und das ehemalige Arbeitszimmer im Norden zu einer Garage umfunktionierte. Aus diesem Grund wurden an der Westfassade zwei Fenster abgebrochen und durch ein Garagentor ersetzt, daneben wurde eine weitere Eingangstür eingesetzt, welche in einen Lagerraum führte. Die in den ehemaligen Büroräumen eingerichtete Hausmeisterwohnung bestand im Wesentlichen aus einer Küche mit angeschlossener Kammer und einem Schlafzimmer, bei dem eine bestehende Türöffnung zum Zeichensaal geschlossen wurde. Überdies wurde ein Büroraum in eine Registratur umgewidmet, die ebenfalls von der neuen Wohnung aus zugänglich war.

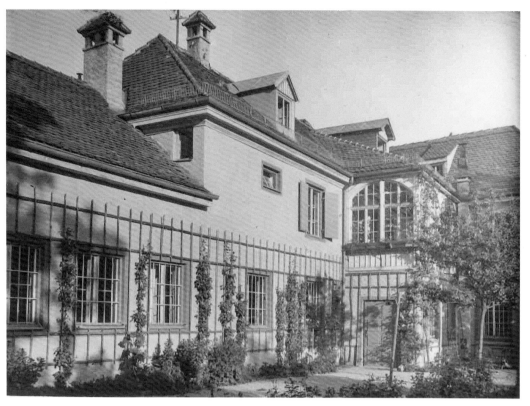

Gartenseite mit Durchgang und Veranda des Vorderhauses (rechts) sowie
Bürotrakt im ehemaligen Remisengebäude (links), Fotografie um 1928

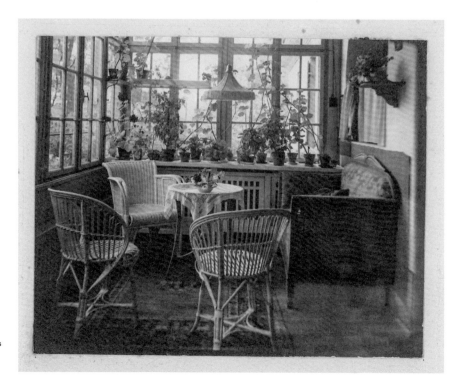

Veranda oberhalb des
Durchgangs im
Vorderhaus,
Fotografie um 1928

Wohnhaus Pixis und Büro Fischer-Pixis

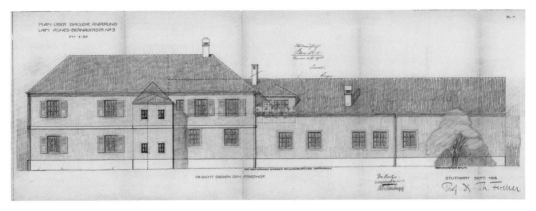

Dieselben Räume wurden 1930 erneut von Pixis umgeplant, um die Hausmeisterwohnung in eine größere Einliegerwohnung umzuwandeln. Im Zuge dieser Maßnahme entstanden eine neue Küche, ein Vorplatz und ein Heizungsraum. Die Eingangstür zum ehemaligen Lagerraum wurde durch ein Fenster ersetzt, so dass die Wohnung nunmehr über die bereits vorhandene Tür neben der Toilette zu betreten war. Von hier aus führte ein kleiner Vorraum zu einer Diele, und dort, wo sich vormals die Küche der Hausmeisterwohnung befunden hatte, wurde ein Bad eingebaut. Die Registratur wurde fortan als Wohnzimmer genutzt und die dortige Türöffnung zum Zeichensaal geschlossen, so dass die Wohnung gänzlich von den Büroräumen getrennt war.

Der letzte von Oskar Pixis gezeichnete Eingriff fand in den Jahren 1933 und 1934 statt und betraf ein weiteres Mal einen »Wohnungseinbau im Seitenflügel«, diesmal »durch Ausbau des Zeichensaales und bisheriger Büroräume«. Im Büro des inzwischen 72jährigen Theodor Fischer dürften zu dieser Zeit kaum mehr Mitarbeiter beschäftigt gewesen sein, und für Pixis' eigenes Büro genügten offenbar zwei verbliebene Büroräume im östlichen Teil des Vorderhauses. Die neue Wohnung wurde über den alten Zeichensaal erschlossen, so dass in der Westfassade eine weitere Eingangstür eingefügt werden musste. In dem großen, zuvor ungeteilten Raum wurden Trennwände eingezogen, um einen kleinen Vorplatz, eine Toilette und eine Diele zu schaffen, von der aus Wohn- und Schlafzimmer sowie eine Kammer zu erreichen waren; das Wohnzimmer grenzt an eine womöglich schon zuvor eingerichtete, von der früher umgebauten Einliegerwohnung aus zugängliche Bibliothek. Der östlich angrenzende Büroraum wurde in eine Küche umgewandelt, die verbleibende Fläche zur neuen Registratur. Der zum Garten hin orientierte Büroraum wurde ebenfalls unterteilt und in ein vom Vorderhaus zu betretendes Esszimmer umgewandelt, an welches ein Badezimmer und eine Toilette angrenzten.

Seitdem hat das Haus weitere Veränderungen erfahren. Über die Jahre wurden sowohl im Vorderhaus als auch im Gartentrakt Umbauten – etwa Veränderungen in der Raumaufteilung –, Umnutzungen und Renovierungsarbeiten getätigt. Ebenso erfuhr der Außenraum Umgestaltungen. So wurde der Garten zum »Laimer Schlössl« mithilfe eines

Zauns abgegrenzt, wodurch die beiden vormals ineinanderfließenden Grundstücke eine sichtbare Trennung aufweisen. Ebenso erfolgte Ende der 1960er Jahre die Abtrennung eines Grundstücksteils im Norden, der mit einem von Werner Wirsing geplanten Mehrfamilienhaus bebaut wurde. Das Erscheinungsbild blieb im Wesentlichen dennoch bis heute erhalten. Noch immer im Familienbesitz der Nachkommen von Oskar Pixis, wird das unter Denkmalschutz stehende Gebäude zum Teil privat genutzt, zum Teil als Wohnungen, Praxis oder Atelier vermietet und mit großer Sorgfalt gepflegt.

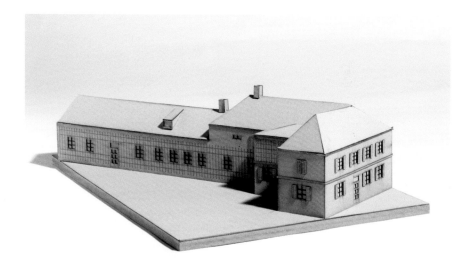

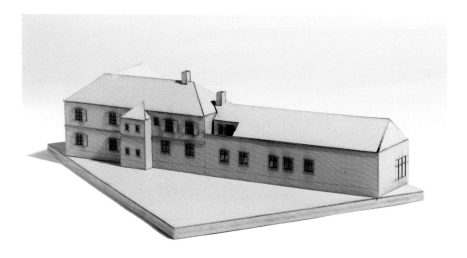

Modell, 2020/21,
M. 1:100

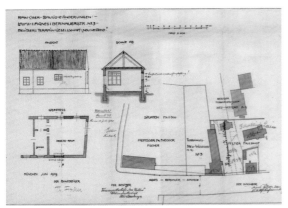

Lageplan mit Schnitt, Teilansicht
und -grundriss des ehemaligen
Remisengebäudes, Juni 1909

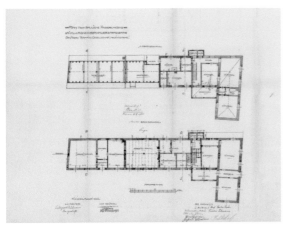

Liebergesell & Lehmann, Grundriss EG
und OG mit Eintragung der Umbauten (rot),
August 1908

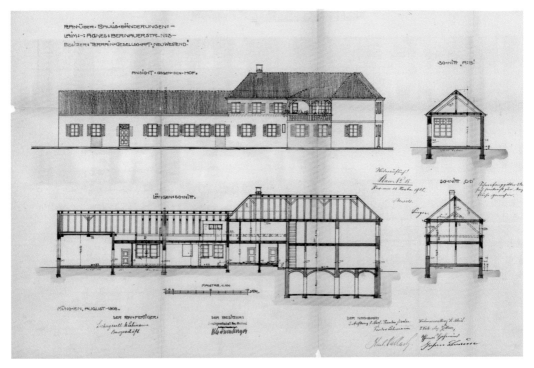

Liebergesell & Lehmann, Ansicht und Schnitte, August 1908

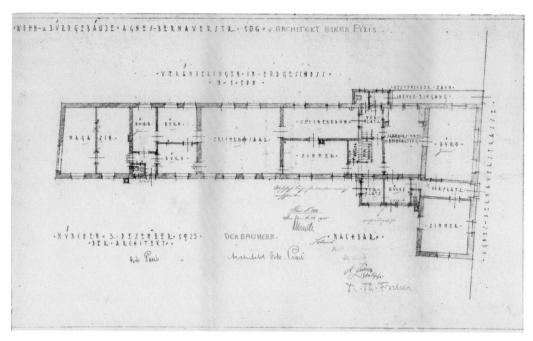

Oskar Pixis, Grundriss EG mit Eintragung der Umbauten (rot und gelb), Dezember 1925

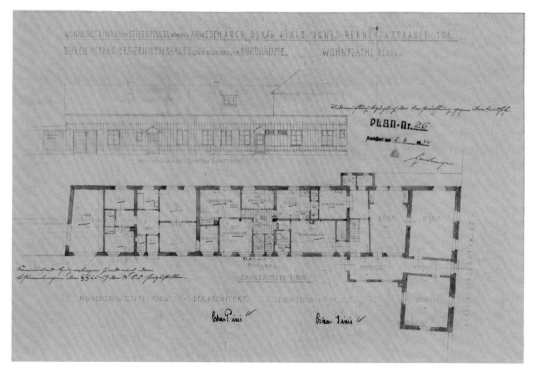

Oskar Pixis, Grundriss EG mit Eintragung der Umbauten (rot und gelb) und Teilansicht, Juni 1933/März 1934

Wohnhaus Pixis und Büro Fischer–Pixis

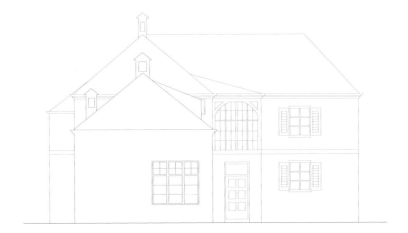

Ansicht von Norden, M. 1:200

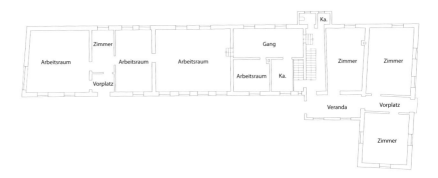

Grundriss EG, M. 1:400

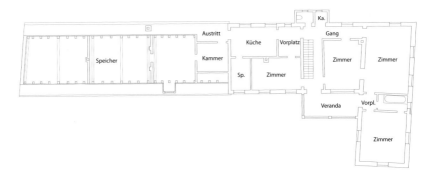

Grundriss OG, M. 1:400

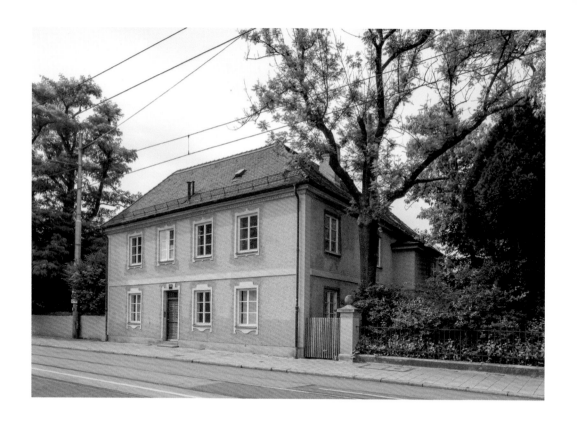

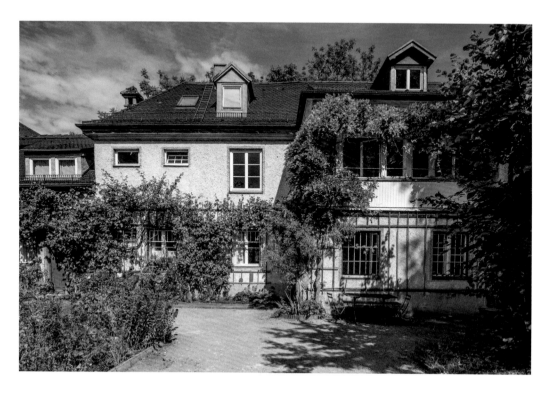

Fotografien von 2020

Wohnhaus Pixis und Büro Fischer–Pixis

Haus Dittmar

Eva Lucia Hautmann und Margarethe Lehmann

Adresse:
Holbeinstraße 17

Bauzeit:
1923–25

Architekt:
Oskar Pixis

Bauherr:
Gerhard Dittmar

Mit dem Entwurf von Haus Dittmar machte Oskar Pixis 1923 den ersten Schritt in die Selbständigkeit. Über die Umstände, durch die er an den Auftrag für den Bau dieser Stadtvilla in Bogenhausen gelangte, ist nichts Genaueres bekannt.

Das Haus befindet sich in unmittelbarer Nähe des Parks am Shakespeare-Platz, in fußläufiger Distanz zum Prinzregentenplatz. Zur Zeit seiner Erbauung besetzte es mit acht weiteren freistehenden, von großzügigen Grünflächen umgebenen Häusern das Areal zwischen der Lamont-, Cuvillié-, Holbein- und Possartstraße. Abgesehen von seiner Ausrichtung – anders als die umliegenden Bauten wendet es seine Schmalseite zur Straße – ordnete sich das Haus Dittmar aufgrund einer an die ortstypische Gebäudehöhe und Dachform angelehnte Gestaltung in das städtebauliche Gefüge des Villenviertels ein, dessen Charakter bis heute weitgehend erhalten geblieben ist.

Gegenüber dem ersten Entwurf von 1923 wies die Ausführungsplanung nach rund einjähriger Entwurfs- und Planungsphase einige Änderungen auf. Sie äußern sich darin, dass anstelle eines zunächst vorgesehenen Doppelwalmdachs letztlich ein einfaches Walmdach realisiert wurde. Auch wurden die Ausschmückungen an den Giebelgauben vereinfacht, die sich an beiden Schmalseiten des Hauses finden und große Ähnlichkeit zu den von Theodor Fischer am »Laimer Schlössl« ergänzten Zwerchhäusern aufweisen. An der Südseite, zur Holbeinstraße hin, ist diese Gaube größer als diejenige an der nördlichen Rückseite und weist im Giebeldreieck ein florales Ornament auf; darunter sitzt ein achsensymmetrisch platziertes, mit Klappläden ausgestattetes zweiteiliges Fenster. Die Gaube an der Nordseite ist weniger aufwendig gestaltet, das Fenster indessen dreiteilig und somit größer. An jeder Längsseite befinden sich ebenfalls drei kleinere Gauben, die bis auf Gesimse am Giebeldreieck keinerlei Verzierungen aufweisen.

Die westliche Langseite des Hauses bildet dessen Haupt- und Eingangsfassade. Die ursprünglich mit einem geschwungenen Vordach bekrönte Eingangstür wurde über eine Treppe erreicht; 1930 ergänzte das Bauunternehmen Hans Tax einen noch heute existierenden Vorbau als Windfang. Ein weiterer Eingang findet sich an der Nordfassade, wobei es sich hier um den Hintereingang für den Bediensteten handelte, über den auch der Keller zugänglich war. Mit Ausnahme der Nordseite weisen alle Fassaden eine Dreiteilung auf, die sowohl mit Eck- und Zwischenlisenen als auch durch die jeweilige Anordnung der Öffnungen erreicht wird. Bei diesen finden zwei Fenstertypen Anwendung: schmale, einflügelige

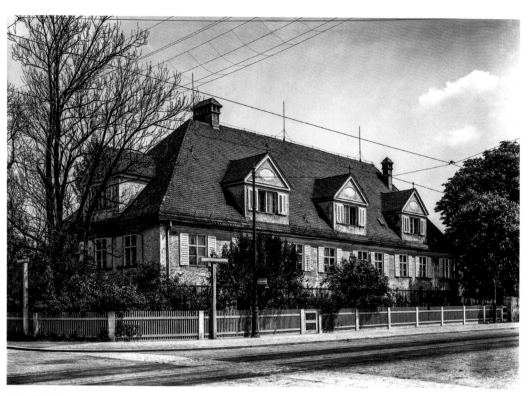

Fenster mit Oberlicht in den Nebenräumen sowie zweiflügelige Kreuzstockfenster mit Fensterläden in den übrigen Räumen. An einigen Stellen sorgen Blindfenster für die Symmetrie in den Fassaden. Den oberen Fassadenabschluss markiert ein mehrfach profiliertes Traufgesims.

Neben dem Haupthaus befindet sich in der nordwestlichen Ecke des Grundstücks ein kleines eingeschossiges Gebäude, das als Garage dient; die Pläne dazu stammen, wie auch diejenigen zur Ausführungsvariante des Haupthauses, vom November 1924. Zur Straße hin ist das Grundstück mit einer Einfriedung versehen, in der sich in Verlängerung des Zugangs zu Haupteingang und Garage zwei Tore befinden: ein einflügeliges für Fußgänger, ein zweiflügeliges für Fahrzeuge.

Das Haus Dittmar verfügt über einen Keller, ein Hochparterre, ein Ober- und ein Dachgeschoss. Der Haupteingang führt in ein zentrales Treppenhaus, das vom Keller- bis ins Dachgeschoss reicht. Im Hochparterre findet die weitere Verteilung über eine Eingangshalle statt, von der aus die repräsentativen Räume wie das Herren- und Esszimmer, aber auch das Besucherzimmer und – über einen quergelegten Gang – die Nebenräume im Norden zu erreichen sind. Das Obergeschoss beherbergt neben einigen Schlafräumen zudem ein Atelier im Norden sowie eine Loggia (»Freisitz«) im Süden; nach einem Besitzerwechsel ist diese im Zuge eines 1936 vom Architekten Anton Wagner durchgeführten Umbaus geschlossen und in ein zusätzliches Zimmer umgewandelt worden.

Etwa zur selben Zeit, in der das Haus Dittmar errichtet wurde, arbeitete Pixis in der Kaulbachstraße an seinem zweiten eigenen Projekt,

dem **Haus Defregger**. Vor allem in der Fassadengestaltung weisen beide Häuser gewisse Ähnlichkeiten auf: Beide zeichnen sich durch symmetrisch gegliederte Ansichten aus, die mithilfe von Öffnungen und Gliederungselementen in Form von Lisenen und Gesimsen erzeugt werden. Bei seinen ersten Projekten also frönte Pixis noch einer vergleichsweise aufwendigen Fassadengestaltung, deren Mittel davon zeugen, dass er sich eng an das Vorbild seines Lehrers Theodor Fischer anlehnte. Erst in den späteren Projekten rang er sich zu schlichten, noch immer aber weitgehend symmetrisch gegliederten Fassaden durch.

Bis auf einige Umbaumaßnahmen an Fassade und Haupteingang ist das äußere Erscheinungsbild des heute denkmalgeschützten Hauses Dittmar weitgehend erhalten geblieben. Zwischen 2019 und 2020 führte das Architekturbüro Simon Ranner eine umfassende Sanierungsmaßnahme durch, bei der die zwischenzeitlich mit einem gelben Anstrich versehene Fassade ihre ursprüngliche Farbigkeit zurückerhielt, die Aufteilung im Inneren aber verändert wurde.

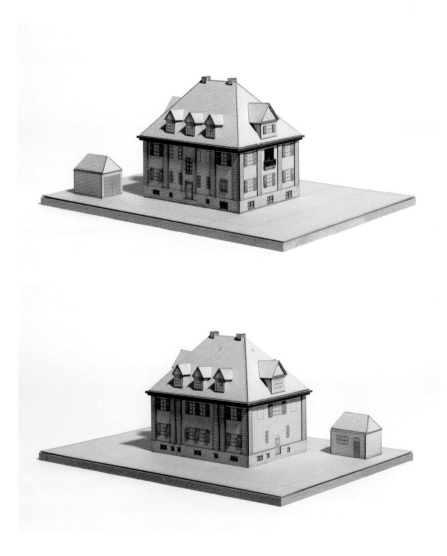

Modell, 2019/20,
M. 1:100

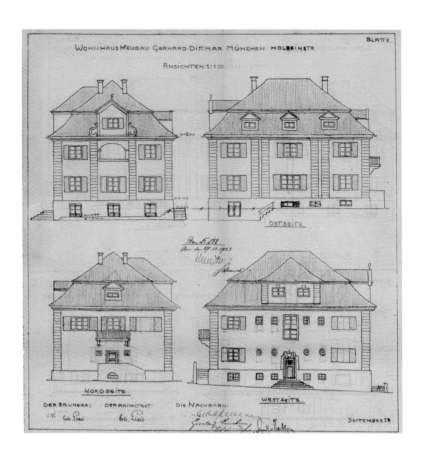

Erste Entwurfsvariante,
Baueingabeplan vom September
1923, Ansichten

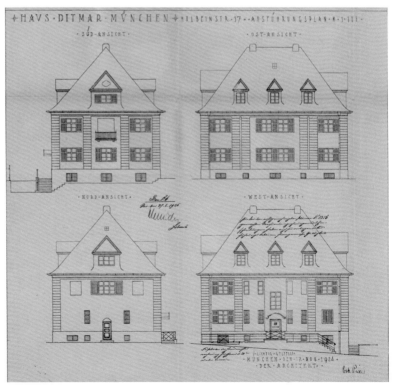

Zweite Entwurfsvariante,
Baueingabeplan vom November 1924,
Ansichten

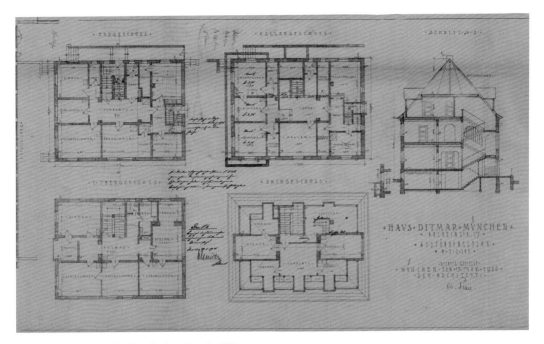

Grundrisse und Schnitt der zweiten Entwurfsvariante, November 1924

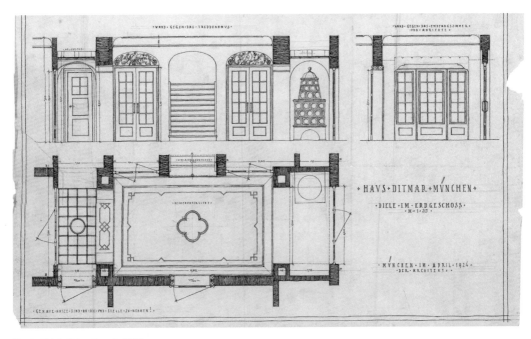

Plan der Diele im Erdgeschoss, April 1924

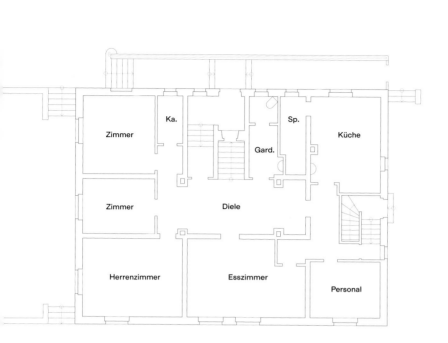

Garage

Zimmer Ka. Sp. Küche

Gard.

Zimmer Diele

Herrenzimmer Esszimmer Personal

Grundriss EG, M. 1:200

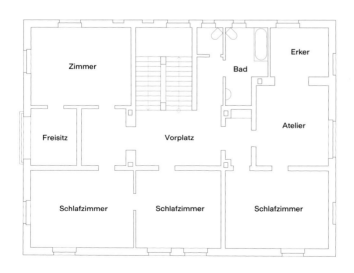

Zimmer Bad Erker

Atelier

Freisitz Vorplatz

Schlafzimmer Schlafzimmer Schlafzimmer

Grundriss 1. OG, M. 1:200

Haus Dittmar

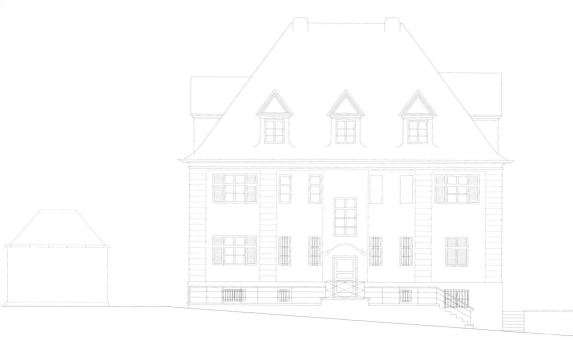

Ansicht von Westen, M. 1:200

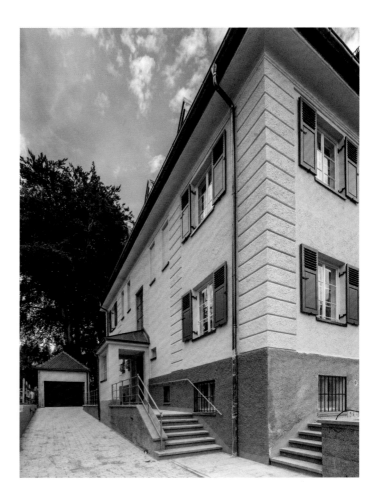

Fotografien von 2020

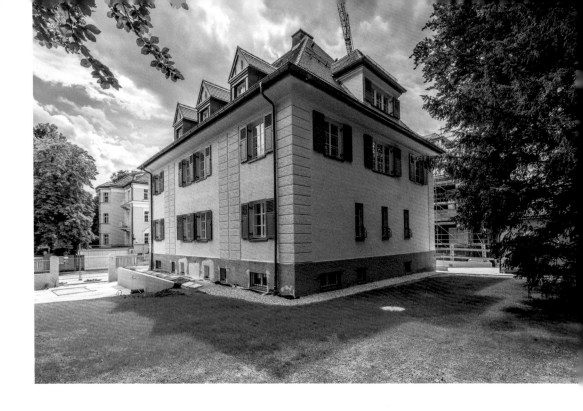

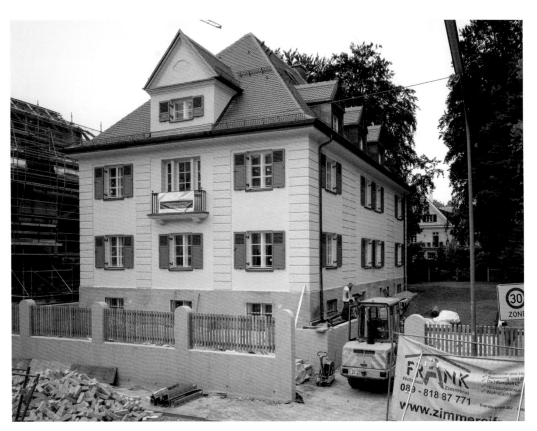

Haus Defregger

Johanna Loibl und Julia Peiker

Adresse:
Kaulbachstraße
26 a und b

Bauzeit:
1923–25,
Erweiterung 1928

Architekt:
Oskar Pixis

Bauherr:
Hans Defregger

Das Mehrparteienwohnhaus wurde vom Bildhauer Hans Defregger in Auftrag gegeben. Geboren in München, hatte Defregger zuerst Medizin studiert, sich jedoch nach einem Aufenthalt in Paris der künstlerischen Arbeit verschrieben. Es ist anzunehmen, dass sich der Bauherr und Oskar Pixis im Umfeld ihrer Väter – den Malern Franz von Defregger und Theodor Pixis – kennengelernt hatten.

Das Haus Defregger befindet sich in der Münchner Maxvorstadt unweit vom Englischen Garten im Osten und der Ludwigstraße im Westen. Die Nachbarschaft ist geprägt von meist freistehenden, drei- bis viergeschossigen Häusern, die traufständig zur Straße orientiert sind. Der von Pixis entworfene Bau wurde am westlichen Ende desselben langgestreckten Grundstücks errichtet, an dessen östlichem, an die Königinstraße anschließenden Ende das frühere Wohnhaus Franz von Defreggers stand. Dieses Haus, das nach der Zerstörung im Zweiten Weltkrieg nicht wiederaufgebaut wurde, hatte der Architekt Georg Hauberrisser in den Jahren 1881 und 1882 im Formenkleid einer eklektizistischen Neorenaissance entworfen. Nach Franz von Defreggers Tod war es in den Besitz seines ältesten Sohnes, Robert Defregger, übergegangen. Laut einem in der Lokalbaukommission überlieferten Brief vom 30. August 1923 kam es nach der Erbteilung zu »erhebliche[n] Mißstimmungen« zwischen den Brüdern Robert und Hans Defregger. Grund dafür war der von Hans Defregger bei Pixis in Auftrag gegebene Neubau, der »mehr als zulässig« an das Haus in der Königinstraße heranrücken sollte. Nachdem eine Einigung erzielt worden war, konnten die Planungen fortgesetzt werden.

Den ersten Entwurf reichte Oskar Pixis im März 1924 bei der Baubehörde ein. Auf diesen Plänen ist ein auf annähernd quadratischem Grundriss entwickeltes, mit einem Pyramidendach gedecktes Haus zu sehen, das im Wesentlichen in dieser Form realisiert worden ist. Neben dem Haus Dittmar stellt das Haus Defregger die früheste eigenständige Arbeit des Architekten dar. Beide Häuser weisen einige Ähnlichkeiten auf. Sie finden sich in der Durchbildung des Sockels, den Fensterformaten – wobei sich das Hochparterre im Haus Defregger durch höhere, zur Straße hin mit schmiedeeisernen Gittern versehene Fenster auszeichnet –, in der weitgehend symmetrischen, dreiteiligen Fassadengliederung, der Verwendung von Lisenen als vertikale Gliederungselemente und dem oberen Fassadenabschluss mithilfe eines Gesimses.

Auf der straßenabgewandten Seite erstreckt sich der Garten des Hauses Defregger. In diesen ragt ein ebenfalls von Pixis geplantes eingeschossiges Ateliergebäude hinein, das sich an die südliche Grundstücks-

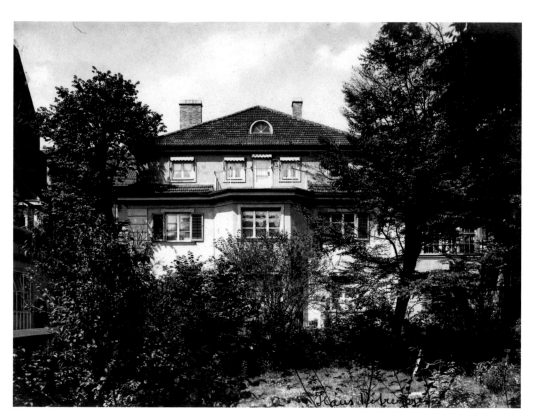

grenze schmiegt und im Osten an ein bestehendes, ebenfalls im Besitz der Familie Defregger befindliches Gebäude anschließt. Von Beginn an sollte dieser Trakt über eine Brücke mit dem Haupthaus verbunden werden, allerdings veränderte sich seine Gestaltung mit der Zeit. War nämlich zu Beginn ein vergleichsweise großer Treppenturm im Westen des Ateliers vorgesehen, so verschob sich die vertikale Erschließung im weiteren Verlauf der Planungen. Im Juni 1925 taucht eine letztlich in dieser Form realisierte Spindeltreppe mit pagodenähnlicher Bedachung im südöstlichen Zwickel des Ateliers auf.

Zu beiden Seiten des Haupthauses stellen Torbögen die Verbindung zu den Nachbarbauten her. Zugleich schließen sie kleine Höfe ein. Über den südlichen Hof ist der Ateliertrakt zu erreichen, während der nördliche nicht nur zu einer Garage, sondern auch zum Haupteingang des Hauses führt. Durch diesen wird das Treppenhaus erreicht, welches in den Keller, das Hochparterre, das Obergeschoss und das Attikageschoss führt.

Die Wohnungen in Hochparterre und Obergeschoss sind ähnlich geschnitten: Betreten werden sie über eine mittig platzierte Diele, welche alle angrenzenden Räume erschließt. Zur Straße hin sind kleinere Zimmer sowie die Küche orientiert, zum Garten hin reiht sich eine Zimmerflucht auf, welche zunächst dreiteilig geplant und schließlich auf eine bis heute erhalten gebliebene Zweiteilung reduziert wurde. Vom Wohnzimmer im Hochparterre führt ein zweistufiger Treppenabsatz auf die Terrasse und in den Garten. An die Terrasse schließt sich die Garage

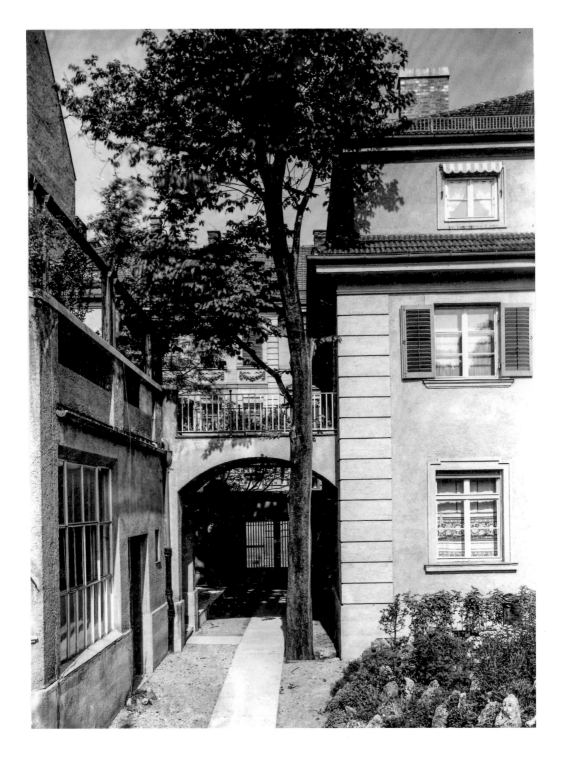

Hofdurchfahrt mit offener Brücke zwischen Haus und Ateliertrakt,
von der Gartenseite aus gesehen, Fotografie um 1925

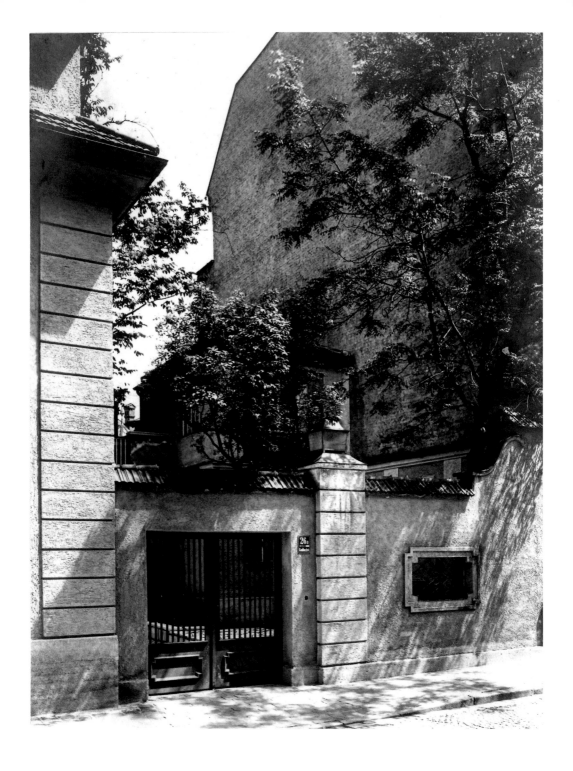

Durchfahrt zum südlichen Hof, dahinter Ecke des Ateliertrakts,
Fotografie um 1925

65 Haus Defregger

an, welche 1953 instandgesetzt und ausgebaut wurde. Im Obergeschoss findet sich über der Garage ein Wintergarten. Eine Erweiterung erfuhr die dortige Wohnung im Jahr 1928, als Pixis die offene Brücke zum Ateliertrakt durch einen raumhaltigen Verbindungsbau ersetzte und auf diese Weise das Esszimmer vergrößerte. Eine dritte Wohnung findet sich im Attikageschoss. Dieses betont mithilfe seines Rückversatzes aus der Fassadenebene zugleich den oberen Abschluss des Hauses.

Im Vergleich zum Planstand von 1928 sind Struktur und Raumeinteilung des Hauses kaum verändert worden. Der Ateliertrakt hingegen ist heute überformt. Das Haus steht unter Denkmalschutz.

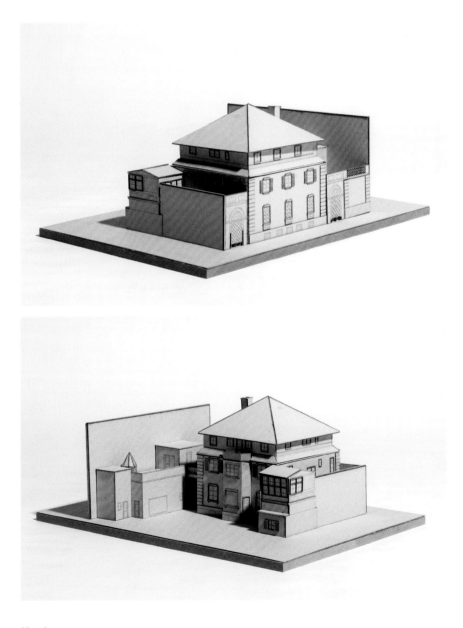

Modell, 2019/20,
M. 1:100

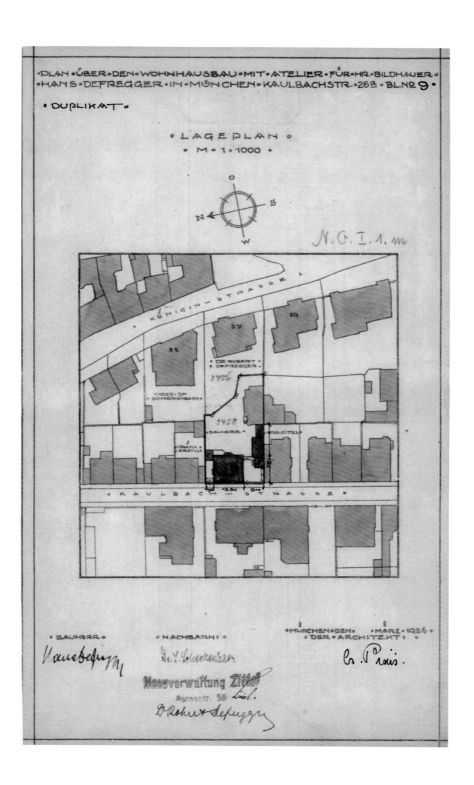

Lageplan mit Markierung der Neubauten (rot) und rückwärtigen
Bauten im Besitz der Familie Defregger, März 1924

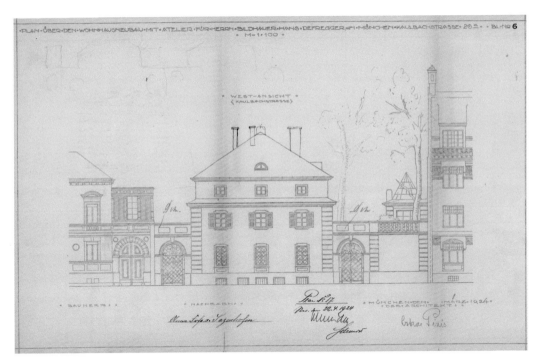

Erste Entwurfsvariante, Baueingabeplan vom März 1924, Straßenansicht

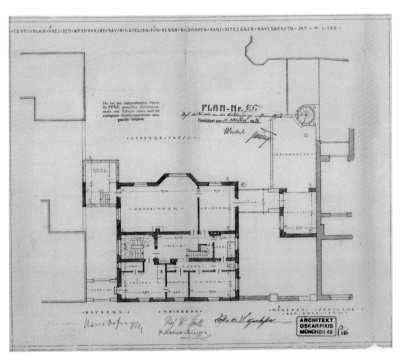

Zweite Entwurfsvariante, Baueingabeplan vom Juni 1925, Grundriss 1. OG

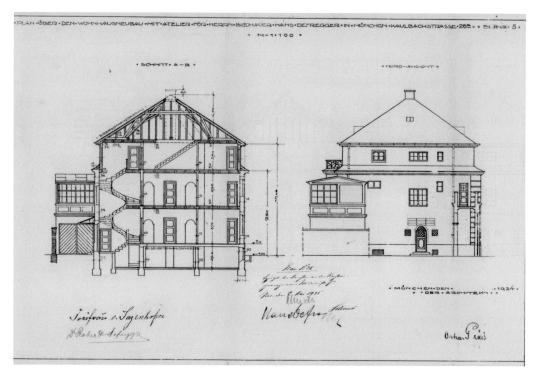

Schnitt und Schnittansicht des nördlichen Hofs, 1924

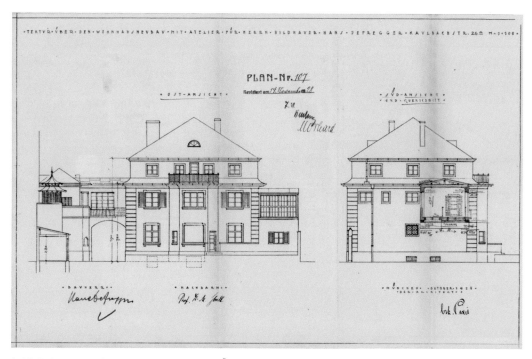

Ansicht der Gartenseite und Schnittansicht des südlichen Hofs mit Überbauung der Brücke, Oktober 1928

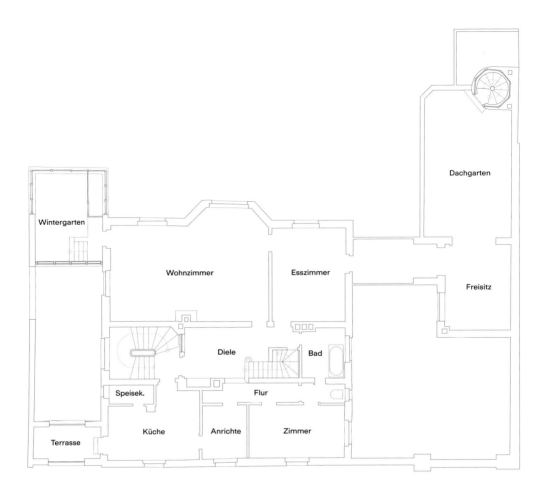

Grundriss OG, M. 1:200

Grundriss DG, M. 1:200

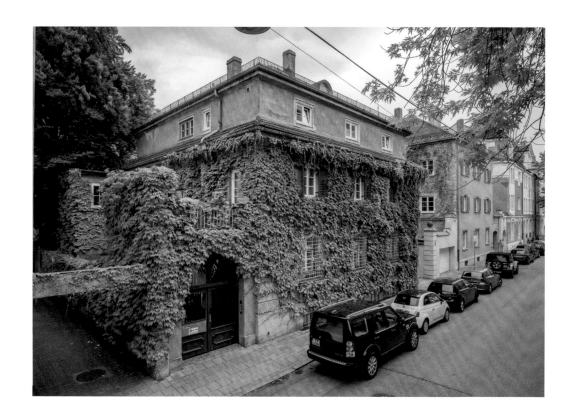

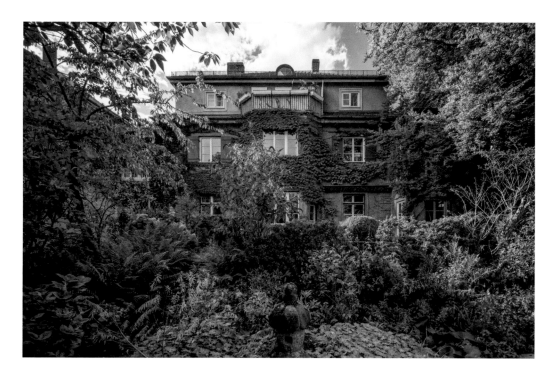

Fotografien von 2020

Haus Defregger

Großsiedlung Neuhausen, Zeile Balmungstraße

Thomas Holzner, Valentin Krauss und Claudia Sauter

Adresse:
Balmungstraße 1–11

Bauzeit:
1929–30

Architekten:
Hans Döllgast
(Gesamtplanung
Großsiedlung
Neuhausen), Oskar Pixis

Bauherr:
Gemeinnützige
Wohnungsfürsorge AG

Das Referat für Wohnungsbau und Wohnungswesen griff ab 1917 in den Münchner Wohnungsmarkt ein, indem es als kommunale Auftraggeberin Wohn- und Siedlungsbauten errichten ließ. Diese wurden zunächst aus kommunalen, später auch aus staatlichen Mitteln finanziert. Allein in den ersten zehn Jahren konnten auf diese Weise über 14.000 neue Wohnungen bereitgestellt werden. Infolge eines 1926 aufgelegten Sonderbauprogramms realisierte die eigens dafür gegründete Gemeinnützige Wohnungsfürsorge AG (GEWOFAG) zwischen 1928 und 1930 die Großsiedlung Neuhausen, für deren Gesamtplanung der Architekt Hans Döllgast verantwortlich zeichnete. Hier konnten knapp 1.600 großzügige, durchschnittlich 70 Quadratmeter große Wohnungen errichtet werden, so dass diese Siedlung, in der auch 33 Geschäfte und vier Gaststätten eingerichtet wurden, vornehmlich für den Mittelstand gedacht war. Neben Siedlungen in Ramersdorf, Giesing, Harlaching und Friedenheim ist die Großsiedlung Neuhausen eine der fünf »Gründersiedlungen«, mit denen die GEWOFAG zwischen 1928 und 1933 insgesamt 11.000 Wohnungen realisierte.

Die an der Siedlung beteiligten Architekten – darunter Gustav Gsaenger, Peter Danzer und Hans Haedenkamp – hielten sich im Rahmen des Gesamtplans bei ihren jeweiligen Entwürfen an dieselben Kubaturen, Dachformen und Geschossigkeiten, so dass die meist streng von Nord nach Süd ausgerichteten Zeilen ein homogenes Gesamtbild abgeben. Eine Ausnahme bildet der prägnante, flach gedeckte »Amerikanerblock«, den Otho Orlando Kurz am Kopf der Siedlung zwischen Wendl-Dietrich-Straße und Arnulfstraße realisierte. Weitere Ausnahmen vom rigiden Zeilenschema finden sich an diesen beiden Straßen, an denen jeweils eine Zeile dem Straßenverlauf in Ost-West-Richtung folgt und somit einen visuellen Abschluss der Siedlungsbinnenräume leistet. Im Rücken der langgestreckten Zeile an der Arnulfstraße findet sich mit dem von Uli Seeck errichteten »Künstlerhof« ein weiterer Sonderbaustein der Großsiedlung Neuhausen.

Oskar Pixis, dessen Beitrag zu dieser Siedlung bislang gänzlich unbeachtet geblieben ist, war für die Planung einer der zwölf Zeilen im Süden der Wendl-Dietrich-Straße verantwortlich. Wie auch die Nachbarbauten besteht diese über die Balmungstraße erschlossene Zeile aus sechs Hauseinheiten, die jeweils über eigene Zugänge verfügen. Deren Laibungen sind zu beiden Seiten um 45° abgeschrägt, wodurch die Hauszugänge plastisch hervorgehoben werden – ein Eindruck, der durch die farbig lasierten Fliesen in den Türgewänden noch verstärkt wird, die

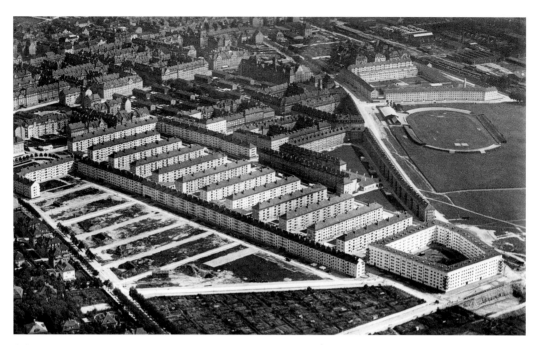

einen Kontrast zum groben Putz der übrigen Fassadenfläche herstellen. Sie rahmen Supraporten, die vermutlich vom Künstler Oskar Zeh gestaltet wurden und in ihren bildlichen Darstellungen Tiere in ihrer natürlichen Umgebung respektive Menschen zeigen, welche landwirtschaftliche Tätigkeiten ausüben. Durch diese künstlerische Ausstattung ist zur Balmungstraße hin eine Schauseite ausgebildet.

Die sechs Hauseinheiten, in welche die Zeile unterteilt ist, sind zu unterscheiden in zwei ‚Kopfbauten' und vier sich zwischen diesen aufspannende ‚Regelhäuser'. Neben den bildnerisch akzentuierten Hauseingängen, die jeweils in der Mitte jeder Einheit angeordnet sind, werden sie ebenso durch eine von Fallrohren bewerkstelligte vertikale Gliederung ablesbar. Auf der westlichen, zu einer Rasenfläche hin orientierten Seite kommen jeweils um ein halbes Geschoss verspringende Treppenhausfenster sowie Loggien als weitere Gliederungselemente der Fassade hinzu; ursprünglich waren diese Elemente bei jeder Einheit mithilfe von Gesimsen optisch zusammengefasst. Die Kopfbauten zeichnen sich durch eine um rund 1,50 Meter größere Länge aus. Dennoch sind ihre Fassaden beinahe identisch zu denjenigen der Regelhäuser gestaltet, wodurch sowohl die Vorder- als auch die Rückfassade zu beiden Seiten eine wiederum durch Fallrohre akzentuierte Rahmung erhält. Die Stirnseiten sind mit ihren in jedem Geschoss achsensymmetrisch angeordneten Fenstern im Grunde identisch, allerdings sind an der Südseite zudem Balkone angebracht.

Die Zeile in der Balmungstraße beherbergt insgesamt 32 Wohnungen, wobei auch bei diesen eine Unterscheidung zwischen den Kopfbauten und den Regelhäusern zu treffen ist: Während es sich in der Regel um Zwei-Zimmer-Wohnungen handelt, finden sich in den Kopfbauten

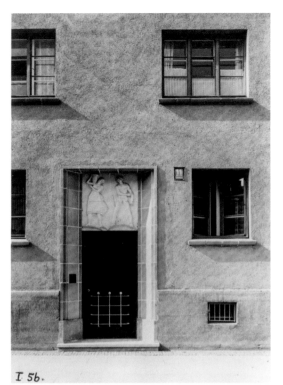

I 56.

auch einige Drei-Zimmer-Wohnungen. Die mit 69 Quadratmetern etwas kleineren Regelwohnungen werden jeweils über einen schmalen Flur erschlossen, an den sich auf der einen Seite Kammer, WC und Wohnküche anschließen. Aufgrund des Rücksprungs von Kammer und WC bildet sich an der Westfassade eine Loggia aus, welche über die Wohnküche zu erreichen ist. An der gegenüberliegenden Seite des Flurs befinden sich ein größeres und ein kleineres Zimmer. Ein innenliegendes Bad am Kopf des Flurs beschließt die Raumfolge. Die 82 Quadratmeter großen Drei-Zimmer-Wohnungen zeichnen sich durch einen L-förmigen Flur aus, an den zur Westseite hin die Kammer sowie eine kleinere Küche anschließen, über welche die Loggia zugänglich ist. Am Kopf des Flurs – und damit an der Stirnseite des Gebäudes – befindet sich das größte der drei Zimmer, die beiden anderen sind wie bei den kleineren Wohnungen nach Osten hin orientiert. Zwischen diesen liegen Bad und WC.

Zeichnet sich schon die gesamte Siedlung durch formale Homogenität und wenige starke Akzente aus, so ist dies auch bei ihren Einzelhäusern festzustellen: Die Zeile in der Balmungstraße ist in ihrer Gestalt den benachbarten Zeilen vergleichbar, dennoch finden sich Unterschiede in Details wie den Fensterformaten, dem unterhalb des Dachüberstands angebrachten sägezahnartigen Fries oder insbesondere der plastischen Portalgliederung. Somit nehmen sich die Einzelbauten zugunsten des Ensembles zurück, um die Zusammengehörigkeit der einzelnen Zeilen zueinander und den übergeordneten Siedlungscharakter lesbar zu machen.

Die Siedlung ist in einem sehr guten Zustand und steht als Ensemble unter Denkmalschutz. Ab 2009 erfolgte eine Fassadensanierung an den Zeilenbauten durch das Architekturbüro Hechenbichler, die 2015 eine lobende Erwähnung beim Fassadenpreis der Landeshauptstadt München erhielt. Im selben Zusammenhang erfolgte eine energetische Modernisierung, bei der Wärmeschutzfenster nach historischem Vorbild eingesetzt wurden. Zur Wendl-Dietrich- und zur Balmungstraße hin vermittelt die von Pixis realisierte Zeile einen dem Ursprungszustand vergleichbaren Eindruck, während an der Süd- und Westfassade vor allem die veränderten Loggien und Balkone das ursprüngliche Bild überformen.

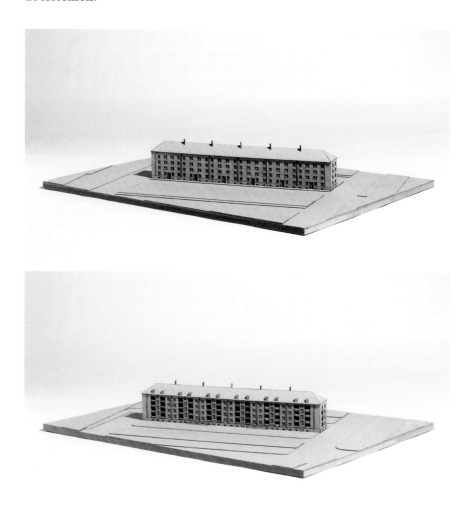

Modell, 2020/21,
M. 1:350

Literatur:
GEWOFAG 1928–2018. 90 Jahre, hg. von der GEWOFAG Holding GmbH, München o. J. [2018], o. S.
Kaip, Konstantin, »Wiedergeburt nach fast 90 Jahren«, in: *Süddeutsche Zeitung*, 26. September 2014, S. R7.
München und seine Bauten nach 1912, hg. vom Bayerischen Architekten- und Ingenieur-Verband e. V.,
München 1984, S. 278–279.
Nerdinger, Winfried, *Architekturführer München*, Berlin 2007, S. 122.
Stölzl, Christoph (Hg.), *Die Zwanziger Jahre in München*, München 1979, S. 408–415.
Stracke, Ferdinand, *WohnOrt München. Stadtentwicklung im 20. Jahrhundert*, München 2011, S. 94–95.

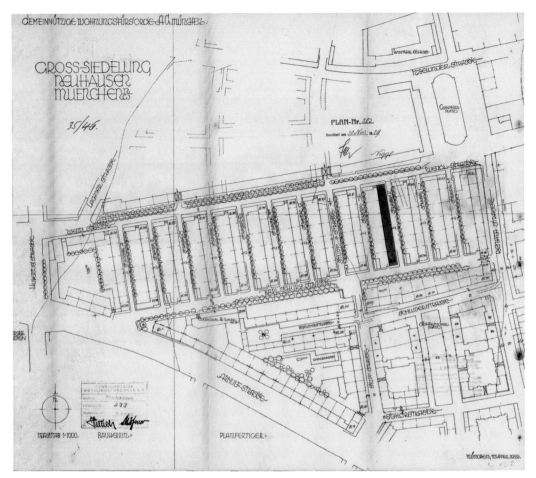

Lageplan auf Grundlage des Plans von Hans Döllgast
mit Kennzeichnung der Zeile Balmungstraße (rot), April 1929

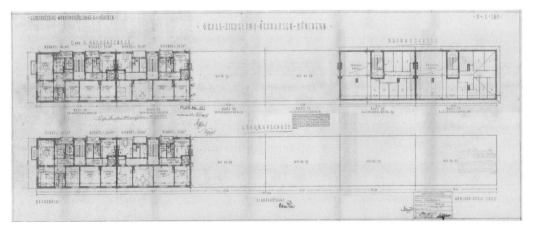

Teilgrundrisse 1. und 2./3. OG, April 1929

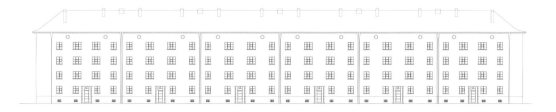

Ansicht von Osten, M. 1:800

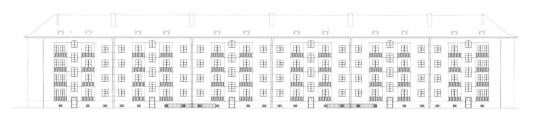

Ansicht von Westen, M. 1:800

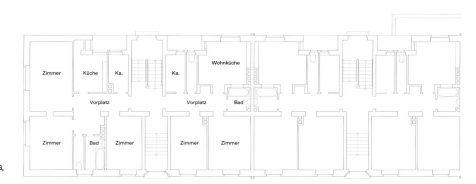

Teilgrundriss EG,
M. 1:300

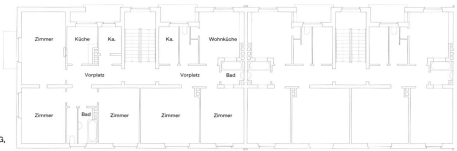

Teilgrundriss 1. OG,
M. 1:300

Großsiedlung Neuhausen, Zeile Balmungstraße

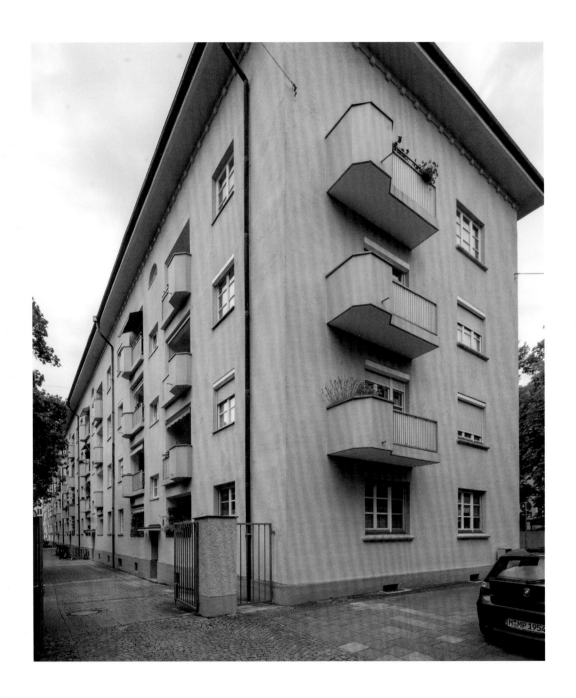

Fotografien von 2020

Katalog

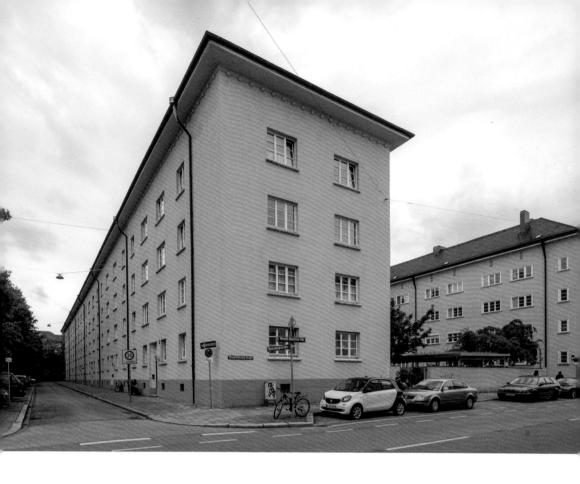

Großsiedlung Neuhausen, Zeile Balmungstraße

Wohnblöcke Klugstraße

Benedikt Heid und Reinhard Reich (Block A),
Anna Geiger und Antonia Zebhauser (Block B)

Adresse:
Klugstraße 150–156/
Nürnberger
Straße 24–28/
Paschstraße 23 a–27
(Block A),
Klugstraße 158–162/
Paschstraße 32–42/
Esebeckstraße 19–29
(Block B)

Bauzeit:
1928–33

Architekt:
Oskar Pixis

Bauherr:
Verein für Verbesserung
der Wohnungsverhält-
nisse in München e. V.

Im Auftrag des Vereins für Verbesserung der Wohnungsverhältnisse in München reichte Oskar Pixis im Mai 1928 ein Projekt zur Genehmigung ein, das entlang der Klugstraße im Stadtteil Gern fünf Wohnbauten mit insgesamt 360 Kleinwohnungen vorsah. An einen annähernd quadratischen Block A im Westen schließen sich zwei identisch geschnittene, langrechteckige Blöcke (B und C) an, den Abschluss im Osten sollten zwei U-förmige Blockzwickel (D und E) markieren, welche eine öffentliche Anlage rahmen würden. Von diesem Ensemble sollten unter Pixis' Ägide lediglich die Blöcke A und B in reduzierter Form realisiert werden. Zwischen 1933 und 1936 wurde die Anlage nach veränderten Plänen vom Architekten Johann Mund komplettiert. Darüber, ob die Bauherrschaft Pixis die Planung der übrigen Blöcke entzog oder ob dieser aus eigenen Stücken von dem Auftrag zurücktrat, ist nichts bekannt.

Block A wurde zwischen 1928 und 1930 ausgeführt, die Realisierung von Block B erfolgte zwischen 1931 und 1933. Wie zeitgenössische Fotografien zeigen, die 1929 im *Baumeister* erschienen, gab Pixis der bis dahin von niedrigen Bauten dominierten Umgebung mit dem in Fertigstellung begriffenen Block A ein neuartiges, urbanes Gepräge – auf der Auftaktseite der Zeitschrift wirkt das Gebäude mit seinem durchgehend hellen Putz, den rhythmisch gesetzten Fenstereinschnitten und seinem kubischen Zuschnitt wie ein Vorbote der Urbanisierung, die Gern in den Folgejahren erleben sollte.

Block A

Das Gebäude wurde von Pixis als rundum geschlossener Block geplant. Von diesem kamen jedoch nur drei Schenkel zur Ausführung, so dass der Blockinnenraum nach Süden geöffnet war. Später wurden die Südseiten – anders als in Pixis' Planung vorgesehen – mit Zeilenbauten geschlossen, die mit Abstand zu den Blöcken A und B errichtet wurden. Ursprünglich beherbergte Block A drei Wohngeschosse und ein als Speicher genutztes Dachgeschoss, welches in den 1950er Jahren ausgebaut wurde.

Die Eingänge der vier zur Klugstraße orientierten Hauseinheiten sind eingerahmt von trapezförmigen, nach innen versetzten Laibungen. Über den Türen befindet sich jeweils ein Oberlicht, wodurch sich die Eingänge als tiefe, geschosshohe Einschnitte in der Fassade abzeichnen. Beidseitig schließen zweisprossige Fenster an die Eingänge an, daneben finden sich – wie auch in den aufgehenden Geschossen – breitere

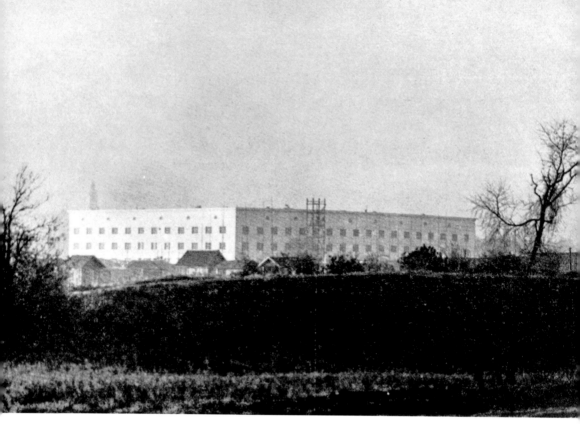

dreisprossige Fenster. Die abschließenden Fensteröffnungen im Dachgeschoss sind halbkreisförmig und jeweils in die Achse zwischen den Fensterreihen gesetzt.

Die Eingänge an der Nürnberger Straße und der Paschstraße waren äquivalent zu denjenigen an der Klugstraße geplant, doch wurden sie an der Nürnberger Straße insofern vereinfacht, als dass nicht trapezförmige, sondern gerade Einschnitte mit Natursteinrahmungen ausgeführt wurden. Da der südliche Schenkel des Blocks nicht realisiert wurde, entstanden an beiden Seitenstraßen Kopfbauten, bei denen die Fassadenplanung eine weitere Veränderung erfuhr: an den Stirnseiten wurden zwei Fensterreihen eingefügt, bei denen die Fenster eine ebenfalls dreisprossige Teilung aufweisen.

Die Fassaden zur Hofseite sind in ähnlicher Weise symmetrisch gegliedert wie diejenigen zu den Straßenseiten. Links und rechts des Treppenhauses, das sich bei jeder Hauseinheit durch eine zentrale Tür und darüber liegende zweisprossige Fenster abzeichnet, bringen halbrund auskragende Balkone in den Obergeschossen ein plastisches Element in die Gestaltung ein. An den beiden zur Nürnberger und zur Paschstraße orientierten Schenkeln wurden die Freisitze zum Hof stattdessen als Loggien ausgeführt. Eine Reihe niedriger, einteiliger Fenster markiert den Abschluss am Dachrand; im Zuge der späteren Aufstockung wurden diese durch eine den Regelgeschossen entsprechende Fensterreihe ersetzt.

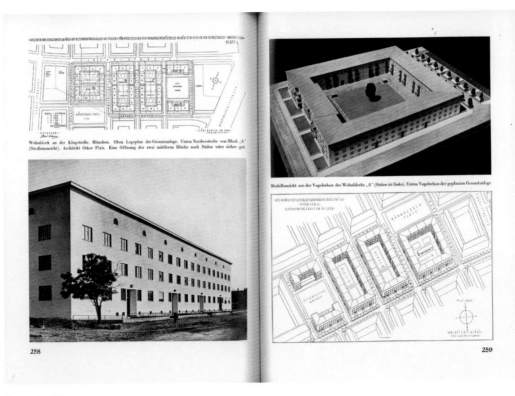

Bei den Grundrissen von Block A ist zwischen ‚Regelhäusern‘ und ‚Eckhäusern‘ zu unterscheiden. Die Hauseinheiten der Regelhäuser sind als Zweispänner organisiert. Von der Hauseingangstür führt eine siebenstufige Treppe in ein zurückversetztes Treppenhaus, das über eine gegenläufige Treppe die oberen Geschosse erschließt. Die Wohnungen werden über einen »Vorplatz« betreten, an den sämtliche Räume angrenzen: zur Straße hin orientieren sich eine Kammer, ein WC mit Vorraum respektive ein Bad sowie eines von zwei Zimmern, zum Hof hin reihen sich das zweite Zimmer und die Küche auf, über die der Balkon zu erreichen ist. Diese Aufteilung der Kleinwohnungen wiederholt sich in allen Geschossen.

In den Eckhäusern führt die Treppe im Eingangsbereich zu einem innenliegenden Verteiler, über den in jedem Geschoss drei unterschiedlich große, aber hinsichtlich der Zimmeranzahl und Ausstattung vergleichbar ausgelegte Wohnungen erschlossen werden. Zwei der Wohnungen sind durchgesteckt, also sowohl zur Straße als auch zum Hof ausgerichtet, was ein aus hygienischer Sicht vorteilhaftes Querlüften ermöglicht. Die dritte, im Eck befindliche Wohnung orientiert sich ausschließlich zu den Straßen. Während die an das Regelhaus anschließende Wohnung im Grundriss mit wenigen Abweichungen der Aufteilung der dortigen Kleinwohnungen entspricht, ist in den beiden anderen Wohnungen im Eckhaus jeweils ein langgestreckter »Vorplatz« zu finden, um die vergleichsweise größere Raumtiefe erschließen zu können.

Block B

Jenseits der Paschstraße grenzt im Nordosten der ebenfalls nach Pixis'
Plänen realisierte Block B an. Auch bei diesem stimmt die auf den Bau-
eingabeplänen zu sehende Planung letztlich nur teilweise mit der Ausfüh-
rung überein, da der südliche Schenkel ebenfalls nicht gebaut worden ist.

Block B weist im Vergleich zu seinem südwestlichen Nachbarn
einige Unterschiede auf. Im Plan fällt gegenüber der quadratischen
Planfigur von Block A zuallererst sein langrechteckiger Zuschnitt ins
Auge. Aber auch in der Volumetrie sind Veränderungen gegenüber dem
früheren Bau vorgenommen worden. So sollte die zur Klugstraße gewen-
dete Schmalseite gemäß einer ersten, aus dem März 1931 stammenden
Planung vier Vollgeschosse unter einem nicht ausgebauten Dachgeschoss
aufweisen, wohingegen für die zu den Seitenstraßen orientierten Schenkel
ein Geschoss weniger vorgesehen war. Ein aktualisierter Planstand aus
dem Mai desselben Jahres zeigt jedoch, dass letztlich auch die Schmal-
seite an der Klugstraße mit nur drei Wohngeschossen ausgestattet wurde
und damit die Höhe des bestehenden Blocks aufnahm. Diese jüngeren
Pläne lassen erkennen, dass die bereits in den älteren Zeichnungen nach
Art einer Hohlkehle ausgebildeten Ecksituationen in der Zwischenzeit
einer Umplanung unterzogen worden waren, sind dort doch nunmehr
eingeschossige Pavillons zu sehen, dank derer der vormals vorhandene
Rücksprung zumindest im Erdgeschoss aufgefangen wird. In den oberen
Geschossen springt die Fassadenebene nach wie vor zurück, so dass sich
Block B durch seine derart plastisch betonten Ecken auszeichnet. Die neu
eingefügten niedrigen Bauten, die optisch über Kranzgesimse mit dem
Hauptbaukörper verbunden sind, beherbergten eine Gaststätte und einen
»Konsumladen«, statteten die Wohnblöcke also mit einer für Siedlungs-
projekte unentbehrlichen Nahversorgung aus.

Anders als die Ladenlokale, die ebenerdig zum Bürgersteig
liegen und deren Zugänge zu den Seitenstraßen gewendet sind, sind die
Wohngeschosse des Blocks mithilfe eines Sockels vom Straßenniveau
abgehoben. In der Vertikalen ist die Fassade zur Klugstraße symmetrisch
aufgebaut. Eine Besonderheit – und zugleich ein modernes Motiv – stellen
die Eckfenster dar, mit denen die stirnseitigen Abschlüsse der Gebäude an
den einspringenden Ecken betont werden. Unterhalb des Dachabschlus-
ses findet sich eine weitere Variation der Fenster, denn wie bei Block A
wird dieser Bereich durch Rundbogenfenster markiert, welche jeweils
zwischen den Achsen der Fensterreihen positioniert worden sind. Die
Eckpavillons brechen die spiegelsymmetrische Fassadengestaltung an der
Klugstraße, indem deren Schauseiten – den unterschiedlichen Nutzungen
entsprechend – verschiedenartig durchgebildet sind.

Die Eingangstüren zu den Wohnhäusern sind in vergleichbarer
Weise plastisch gestaltet wie bei Block A. Die Erschließung der Woh-
nungen über das Treppenhaus erfolgt ähnlich wie bei den Regelhäusern
dieses früher errichteten Blocks, doch aufgrund des Rücksprungs konnte
im Block B die bei Block A in den Gebäudeecken notwendig gewordene

Sonderlösung des Dreispänners mit ihrer wenig günstigen Eckwohnung vermieden werden. In einem an die Bauherrschaft gerichteten Brief vom 4. Dezember 1930 bezeichnete Pixis die Lösung, »nur zwei Wohnungen an *einem* Treppenhaus zu machen«, gar als »mühsam errungenen Kulturfortschritt«. Einzig im Erdgeschoss musste die Erschließungsführung im Bereich der Ladenlokale angepasst werden.

Die Symmetrie der Fassaden spiegelt sich in den Grundrissen wider, liegt doch auch bei diesen die Symmetrieachse jeder Einheit im Bereich des Treppenhauses. Insgesamt sind drei verschiedene Typen von Kleinwohnungen im Block B anzutreffen, die unter anderem in ihrer Fläche und Zimmerzahl variieren. Sie reihen sich in der Regel in einem der drei Gebäudeschenkel aneinander, so dass die kleinsten Wohnungen zur breiten Klugstraße hin ausgerichtet sind, während sich die mittelgroßen zu den ruhigeren Seitenstraßen wenden und die größten Wohnungen im südlichen, letztlich unrealisiert gebliebenen Schenkel vorgesehen waren. Diese mit rund 60 Quadratmetern Wohnfläche größten Wohnungen hätten zwei Zimmer unterschiedlicher Größe beherbergt, ebenso eine Kammer mit angrenzender Wohnküche sowie Bad und WC; ein über die Küche erreichbarer Balkon war zum Hof ausgerichtet – eine Grundrisslösung ähnlich derjenigen, die Pixis bei der kurz zuvor fertiggestellten Zeile in der Balmungstraße gewählt hatte. Bei den 48 Quadratmeter Wohnfläche bietenden mittelgroßen Wohnungen fehlen die Kammer wie auch das separate Bad; stattdessen gibt es in der Küche einen abgetrennten Spül- und Waschraum. Die mit 45 Quadratmetern kleinsten Wohnungen übernehmen vom großen Wohnungstyp das innenliegende Bad, sind aber ansonsten vergleichbar zu den mittelgroßen organisiert. Sämtliche Wohnungen sind mit Balkon oder Loggia ausgestattet.

Ähnlich wie bei Block A wurde auch beim Block B nachträglich ein weiteres Wohnungsgeschoss aufgesetzt, in diesem Fall im Jahr 1969 durch den Architekten Alfred Garske. Somit stellen sich beide Wohnblöcke, die weitere Umbau- und Sanierungsmaßnahmen (wie die teilweise Abgrabung des Hofs von Block A im Zuge eines Garageneinbaus) erlebt haben, heute in veränderter Form dar. Ungeachtet dessen lässt sich bei beiden die ursprüngliche Fassadengestaltung noch gut ablesen, da diese in den Aufstockungen aufgenommen und fortgeschrieben worden ist. Hingegen hat sich das Erscheinungsbild bei den Dachabschlüssen stark verändert, denn die ursprünglich flach zum Innenhof geneigten Pultdächer, die das kubische Gepräge der Blöcke maßgeblich betont haben, sind durch vergleichsweise hoch aufragende Walmdächer ersetzt worden.

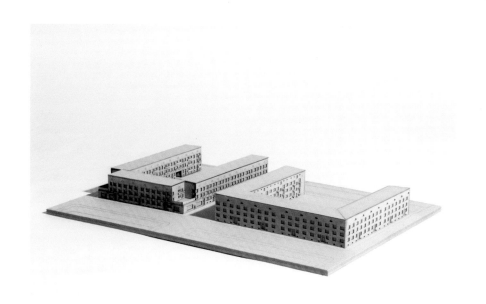

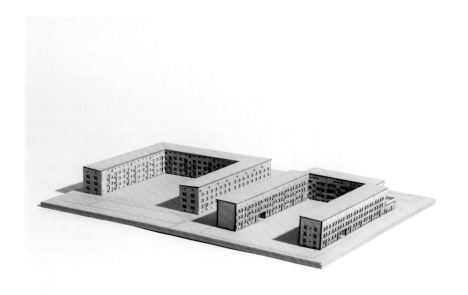

Modell, 2020/21,
M. 1:350

Literatur:
Hässner, Monika und Claudia Kern, »Gern – Klugstraße«, in: *Münchner Siedlungen. Querschnitt aus 100 Jahren Städtebau – Wohngebietsanalysen von Studenten*, TU München, Lehrstuhl für Städtebau und Entwerfen (Prof. Fred Angerer), o. O., o. J., S. 141–147.
Harbers, [Guido], »Ein neuer Etagenwohnblock in München«, in: *Der Baumeister* 27 (1929), H. 8, S. 257–260 und Taf. 69–71.
Harbers, [Guido] und Johann Mund, »Stockwerks-Kleinwohnungen in München«, in: *Der Baumeister* 34 (1936), H. 9, S. 304–306.

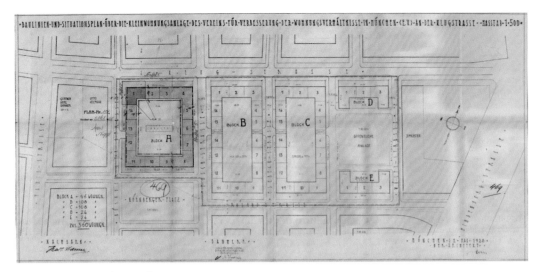

Lageplan der Gesamtplanung (Blöcke A–E), Mai 1928

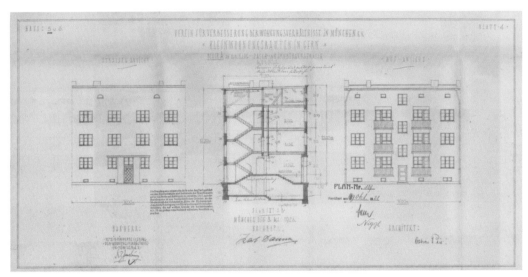

Block A, Schnitt und Teilansichten der
Garten- und Straßenseite, Mai 1928

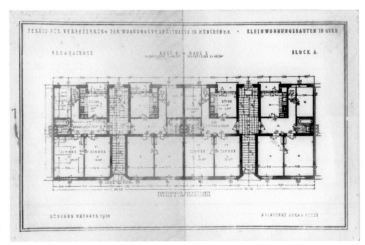

Block A, Kleinwohnungstypen in Haus
5 und 6, Grundriss EG, Oktober 1928

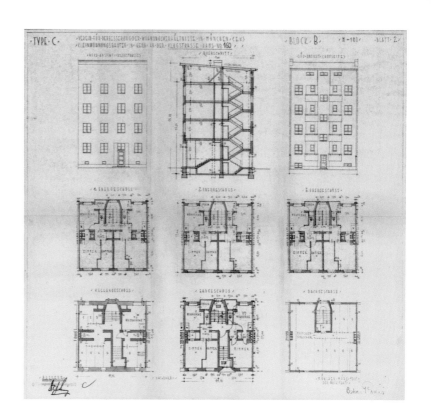

Block B, Schnitt, Grundrisse und
Teilansichten der Garten- und
Straßenseite, März 1931

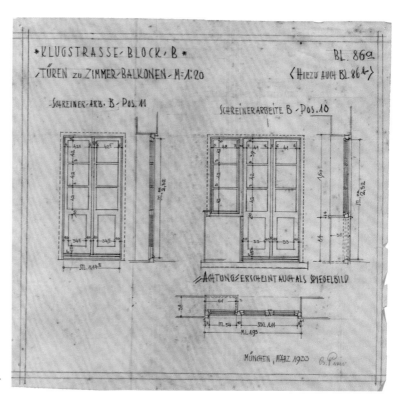

Block B, Ausführungsplan für Zimmer-
und Balkontüren, März 1933

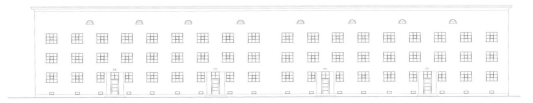

Block A, Ansicht von der Klugstraße, o. M.

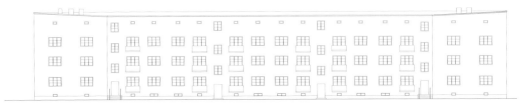

Block A, Ansicht des Hofs, o. M.

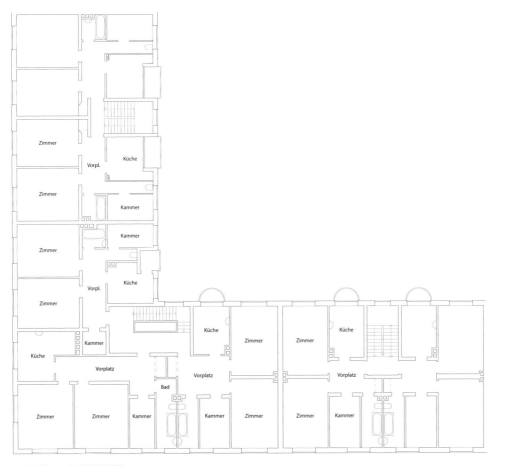

Block A, Teilgrundriss OG, M. 1:285

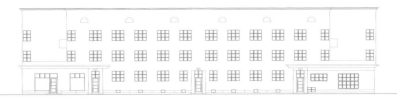

Block B, Ansicht von der Klugstraße, o. M.

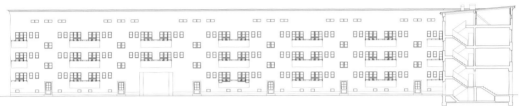

Block B, Schnittansicht des Hofs, o. M.

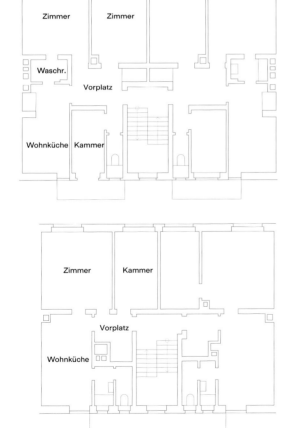

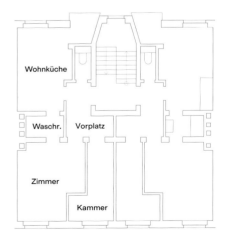

Block B, Teilgrundriss OG (Typen A–C), o. M.

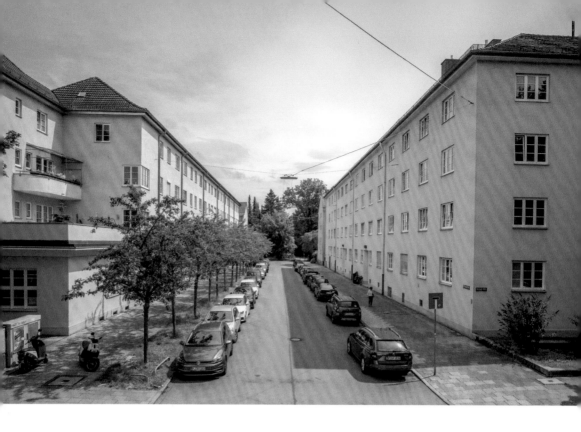

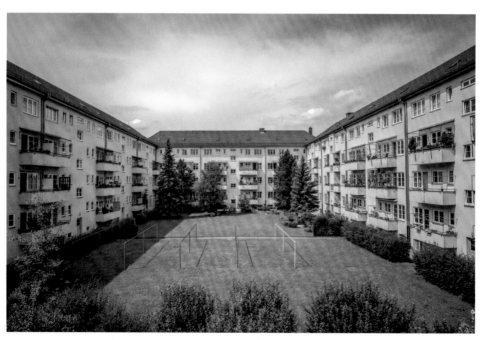

Fotografien von 2020

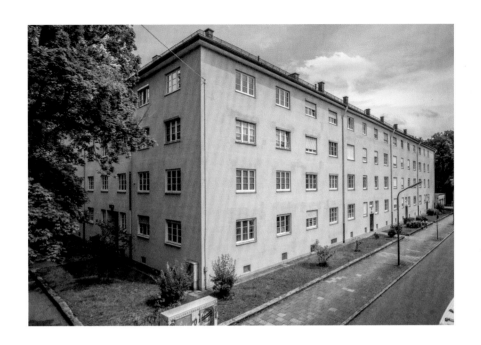

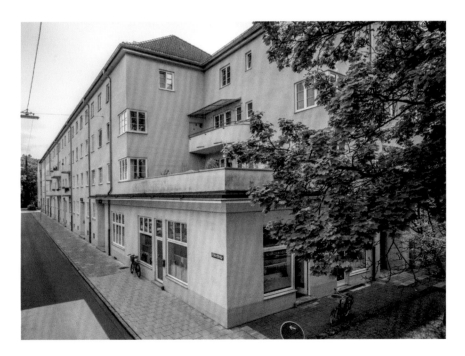

Wohnblöcke Klugstraße

Haus Blank

Anna Eberle, Daniela Edelhoff und Sophie Ederer

Adresse:
Kunigundenstraße 24

Bauzeit:
1935–36

Architekten:
Oskar und Peter Pixis

Bauherr:
Gustav Blank

Der Arzt Gustav Blank beauftragte Oskar Pixis 1935 damit, ein neues Wohnhaus mit Praxisräumen für sich und seine Familie im Schwabinger Biederstein, am damaligen Stadtrand von München, zu planen. Wie der Kontakt zwischen Architekt und Bauherrschaft zustande kam, ist nicht überliefert. Pixis übernahm den Auftrag gemeinsam mit seinem Sohn Peter Pixis, der ab diesem Jahr erstmals an gemeinsamen Planungsaufgaben beteiligt war. Der Bauherr hatte als Jude im Zuge der von den Nationalsozialisten vorangetriebenen »Arisierung« – der Enteignung und Verdrängung der jüdischen Bevölkerung aus allen Bereichen des gesellschaftlichen Lebens – sein Anwesen im Stadtzentrum verloren und im Gegenzug das Grundstück an der Kunigundenstraße erworben.

Das Haus Blank ist von einer drei- bis viergeschossigen Mischbebauung umgeben, die teils durch freistehende Gebäude, teils durch Zeilen- und fragmentarische Blockrandbebauung geprägt ist. Die umgebenden Bauten sind hauptsächlich neueren Datums. Aus der Bauzeit von Haus Blank haben sich nur wenige Bauten erhalten; hier ist insbesondere das unter Denkmalschutz stehende Ensemble der heutigen Klinik und Poliklinik für Dermatologie und Allergologie zu erwähnen, welches ab 1924 als sogenanntes Hansaheim mit Schule erbaut worden war. Dieses grenzt im Osten an das Grundstück der Familie Blank. Von der Kunigundenstraße im Nordwesten und der Dietlindenstraße im Nordosten aus gesehen liegt das zweigeschossige, mit einem Walmdach gedeckte Haus Blank in zweiter Reihe. Es ist über einen Stichweg an die Kunigundenstraße angeschlossen und wegen der zurückgesetzten Lage sowie der umgebenden höheren Bebauung von der Straße aus kaum zu sehen.

Die Annäherung an das Haus erfolgt von Nordwesten her. Über Eck kommt die nach Nordosten gerichtete Eingangsfassade ins Blickfeld, links davon befindet sich die von einem flachen Satteldach bekrönte Garage. Die Hauseingangstür ist über eine zweiseitig begehbare Außentreppe mit vier Stufen erreichbar und wird zu beiden Seiten von einem schmalen Fenster gerahmt. Eine Gruppe von vier größeren Fenstern – zwei im Erd-, zwei im Obergeschoss – flankiert den Eingangsbereich zur Rechten. Ist in einer früheren Entwurfsvariante vom Juni 1935 noch eine vierachsige, nahezu symmetrische Fassadengliederung und deren Ausschmückung mit Fensterläden und Rankgitter zu erkennen, so wurde letzten Endes auf eine derartige Gliederung verzichtet. Das Rankgitter ist gänzlich aus den Plänen verschwunden, und statt außenliegender Klappläden wurden Rollläden eingebaut.

Die zum Garten gerichtete Fassade wird von jeweils fünf Fenster-öffnungen in beiden Geschossen gegliedert – eine Komposition, wie sie bereits im ersten Planstand ersichtlich ist. Die regelmäßige Anordnung der identisch dimensionierten Fenster mit dazwischen liegenden Läden suggeriert den Eindruck von Fensterbändern und führt damit in moderater Weise ein modernes Gestaltungsmittel ein. Rechts vom Hauptbaukörper ist ein eingeschossiger Erkeranbau angeordnet, auf dessen Flachdach sich eine vom Zimmer der Tochter aus zugängliche Terrasse befindet. Die Fassaden der Schmalseiten im Südosten und Nordwesten sind auf den endgültigen Zeichnungen vom April 1936 gegenüber den früheren Plänen mehr oder weniger stark modifiziert: die zur Straße orientierte Nordwestfassade erhielt beim Behandlungszimmer und dem darüber liegenden Zimmer des Herrn dreiteilige Fenster, im Südosten wurden die von Beginn an vorhandenen drei zweiteiligen Fenster ausgewogener in der Fläche verteilt. Auch hier wurde letztlich auf Fensterläden verzichtet. Den oberen Abschluss markieren an beiden Schmalseiten zentral positionierte Gauben im Dachraum, welche die in den Fassaden gebrochene Axialität wiederherstellen.

Im Vergleich zu früheren Bauten von Oskar Pixis ist beim Haus Blank insgesamt eine Reduktion in der Formensprache auszumachen. Kamen beispielsweise bei den **Häusern Dittmar und Defregger** noch Lisenen zur Ausführung, so finden sich beim Haus Blank kaum Zier- oder Gliederungselemente. Dies dürfte zumindest in Teilen den – möglicherweise finanziell motivierten – Entscheidungen der Bauherrschaft zuzuschreiben sein, welche noch während des Bauprozesses eigenmächtig Planungen abänderte und die Ausführung ihren Vorstellungen gemäß revidierte. So musste der Architekt etwa bei einem Baustellenbesuch im Oktober 1935 zu seinem »schmerzlichen Bedauern hören, dass [...] Bauherr und Bauherrin [...] ohne Rücksichtnahme auf die Erfahrung und Wünsche des Architekten Entschliessungen getroffen haben«, was den Ausbau der Küche, des Warte-, Sprech- und Behandlungszimmers oder den Fassadenanstrich betraf. Es kann demnach davon ausgegangen werden, dass die (nach und nach vereinfachte) Gestaltung des Hauses in ihren wesentlichen Zügen planerische Überlegungen von Pixis widerspiegelt, wohingegen zumindest ein Teil der beim Ausbau getroffenen Entscheidungen auf Bauherrenwünsche zurückgeht, die nicht immer im Sinne des Architekten gewesen sein dürften.

Da im Haus neben den Wohnräumen der dreiköpfigen Familie Blank auch Praxisräume untergebracht waren und diese über denselben Hauseingang betreten wurden, war das Erdgeschoss ursprünglich in einen privaten Bereich und einen halbprivaten geteilt. Die privaten Räume wie das Wohnzimmer und ein im Erker untergebrachter »Frühstücksraum«, aber auch die Küche liegen in der linken Haushälfte, die Räume der Arztpraxis nehmen die rechte Hälfte ein. Garderobe, Warte- und Behandlungszimmer sind zur Zufahrt orientiert, lediglich das Sprechzimmer ist zum Garten hin ausgerichtet. »Vorplatz« und Flur wurden also ebenso von den Patienten wie den Bewohnern genutzt. Letztere erreichten von

dort aus über eine einläufige Treppe die Wohnräume im Obergeschoss. Neben einem Putzraum und zwei Bädern befinden sich dort drei separate Schlafräume und ein Gästezimmer. Über eine Bodentreppe ist das teilweise ausgebaute, den Speicher und ein Mädchenzimmer beherbergende Dachgeschoss zu erreichen.

Das Haus Blank gehört zu den letzten Wohnhäusern, die Pixis in München plante und ausführte. Es befindet sich in fast unverändertem Zustand. Das in Teilen sanierungsbedürftige Haus wurde seit seiner Errichtung kaum verändert, auch hat sich die originale Innenausstattung des Hauses weitgehend erhalten. Ungeachtet aller oben beschriebener Veränderungen, die es schon während des Baus durch Eingriffe der Auftraggeber erfuhr, ist das Haus Blank daher heute das wohl authentischste Zeugnis für das architektonische Werk von Oskar Pixis.

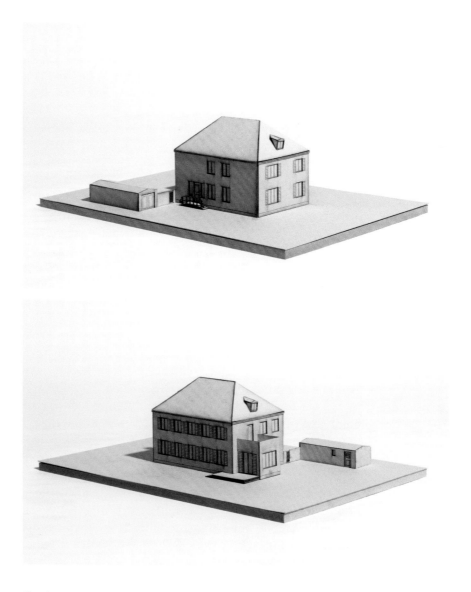

Modell, 2019/20,
M. 1:100

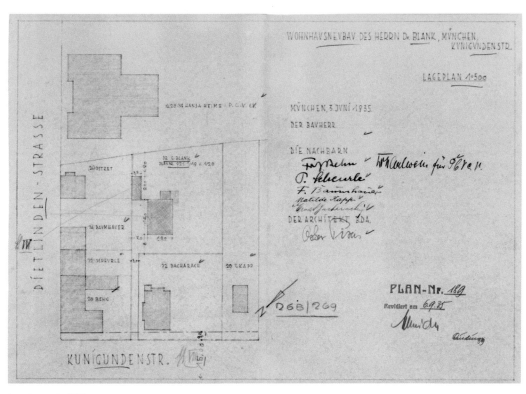

Lageplan vom Juni 1935

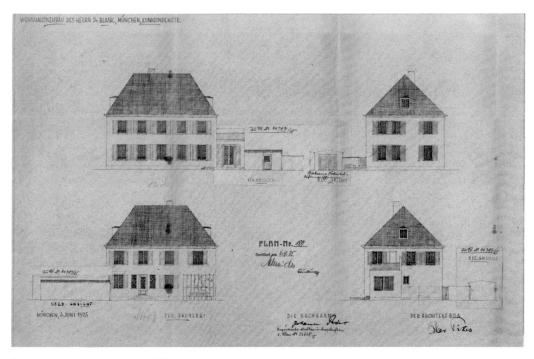

Entwurfsvariante, Baueingabeplan vom Juni 1935, Ansichten

95 Haus Blank

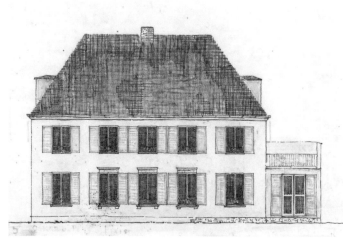

Entwurfsvariante, kolorierter Plan von
1935, Ansicht der Gartenseite

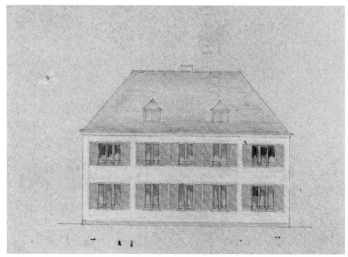

Entwurfsvariante, kolorierter Plan von
1935, Ansicht des Hauptbaukörpers
von der Gartenseite

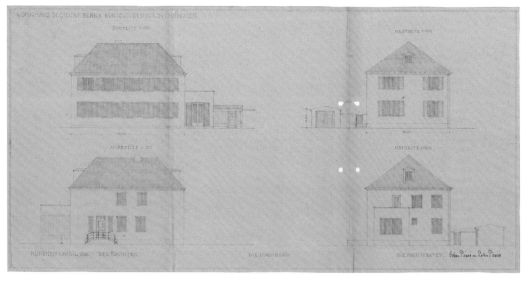

Ansichten der endgültigen Entwurfsvariante, April 1936

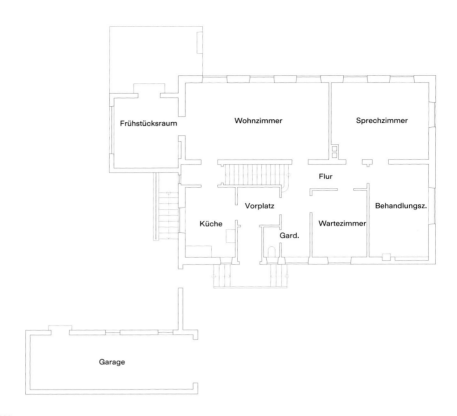

Grundriss EG, M. 1:200

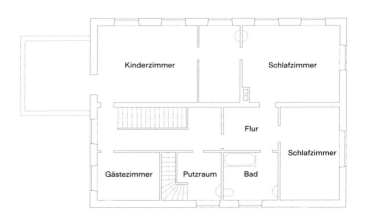

Grundriss OG, M. 1:200

Haus Blank

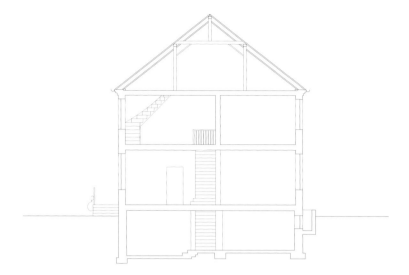

Schnitt, M. 1:200

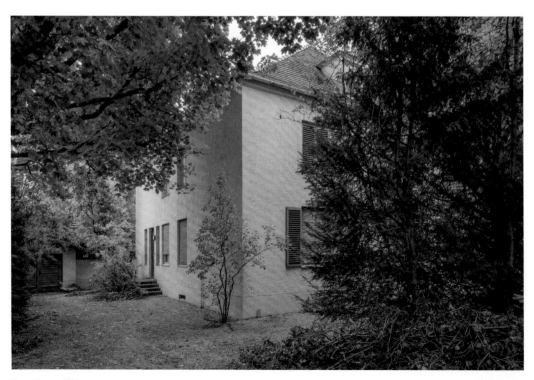

Fotografien von 2020

Katalog

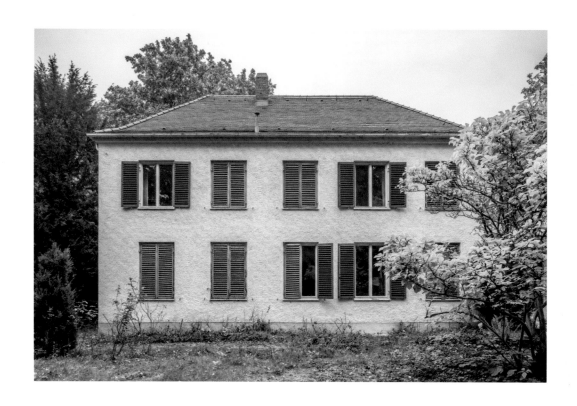

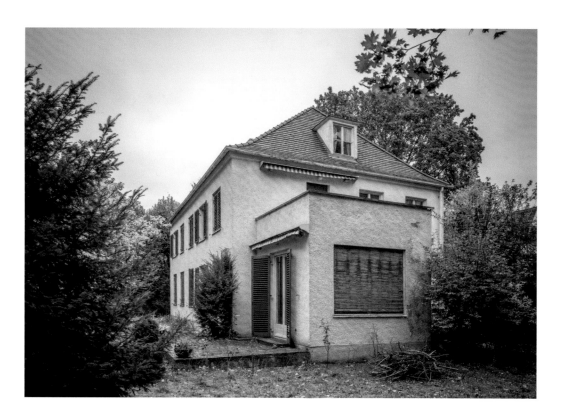

Haus Blank

Haus Miez

Patrick Altermatt und Michel Vögtli

Adresse:
Waldhornstraße 24

Bauzeit:
1935 (zerstört, Abriss 2002)

Architekten:
Oskar und Peter Pixis

Bauherr:
Alfred Miez

Im Jahr 1935 plante Oskar Pixis gemeinsam mit seinem Sohn Peter Pixis für den Rechtsanwalt Alfred Miez ein kleines Einfamilienhaus im zwei Jahre darauf eingemeindeten Münchner Stadtteil Obermenzing. Dieser liegt im Westen Münchens und hat eine lockere, von freistehenden Häusern auf durchgrünten Parzellen geprägte Bebauungsstruktur.

Ein erster, auf den 20. Juni 1935 datierter Entwurf sah ein L-förmiges Wohnhaus mit drei Schlafzimmern im Erdgeschoss vor. Mit einer Überarbeitung im Juli 1935 wurde das Haus auf einen rechteckigen Grundriss verkleinert. Hatte zunächst ein zentraler Gang die drei Zimmer, ein Bad und die Treppe ins Dachgeschoss jeweils einzeln erschlossen, so wurden die Räume nun auch untereinander verbunden. Mit den Ausführungsplänen, die bis September 1935 entstanden, wurde die innere Erschliessung nochmals verändert und die Treppe gedreht, die Raumaufteilung aber blieb bestehen.

Das nach Norden und Süden ausgerichtete Haus war in der unteren Grundstückshälfte platziert, wodurch nach Norden hin eine große Freifläche entstand. Diese wurde von der Garagenzufahrt unterteilt, welche sich ebenso wie der Hauseingang zur angrenzenden Schlehbuschstraße orientierte. Es handelte sich beim Haus Miez um einen eingeschossigen Bau, dessen Fassade eine klassische, aus Sockel, Mittelteil und Walmdach bestehende Dreiteilung erfuhr. Der Sockel wurde durch das Kellergeschoss ausgebildet, auf diese Weise konnten die Wirtschafts- und Technikräume natürlich belichtet werden. Über eine Rampe wurde die ins Kellergeschoss integrierte Garage erschlossen, die sich in der Fassade durch ein zweiflügeliges Holztor zu erkennen gab. Die im Erdgeschoss weitgehend asymmetrische Fassadengestaltung wurde aus dem Grundriss heraus entwickelt – selbst die Symmetrie der Westfassade war durch den vorgelagerten Treppenaufgang zur Haustüre gebrochen.

Trotz seiner gedrungenen Proportionen war das Erscheinungsbild des Gebäudes angesichts seines hohen Sockels harmonisch. Gegliedert wurden die Putzfassaden allein durch die Tür- und meist zweiflügeligen Fensteröffnungen mit Klappläden, Brüstungsgeländern und vor den schmalen Fenstern angebrachten Vergitterungen. Die Dachfläche wurde von jeweils einer Gaube an der Ost- und Westseite sowie von zwei Schornsteinen durchstoßen.

Die Haupträume des Hauses befanden sich im Erdgeschoss. Über einen Windfang war ein »Vorplatz« zu betreten, an welchen das Wohn- und Esszimmer, die zur Zufahrt gewendete Küche sowie ein kleines WC direkt angebunden waren. Daran schlossen sich die ins

Keller- und Dachgeschoss führende Treppe sowie ein Gang an, welcher in ein zum Garten orientiertes Zimmer und das Schlafzimmer mit Bad führte. Das Dachgeschoss beherbergte zwei Kammern mit zugänglichen, als Stauraum nutzbaren Kniestöcken. Im Keller waren die Waschküche, der Heizungsraum mit Kohlelager und drei Kellerräume vom Flur aus zu erreichen, während ein im ersten Planstand vorgesehener direkter Zugang vom Haus zur Garage im Entwurfsprozess entfallen war.

Mit dem Haus Miez realisierten Oskar und Peter Pixis einen kleinen, schlichten und funktional geprägten Entwurf, der sich nahtlos in das eigene Werk einreiht. Das etwas größere, zur gleichen Zeit entstandene **Haus Blank** beispielsweise weist eine ähnliche Formensprache und dieselbe Reduktion der Schmuckelemente auf. Das Haus ist nicht erhalten. Es wurde 2002 abgerissen, woraufhin ein Ersatzneubau an seine Stelle trat. Überdies schafft eine Zweiteilung der Parzelle seither eine neue Situation.

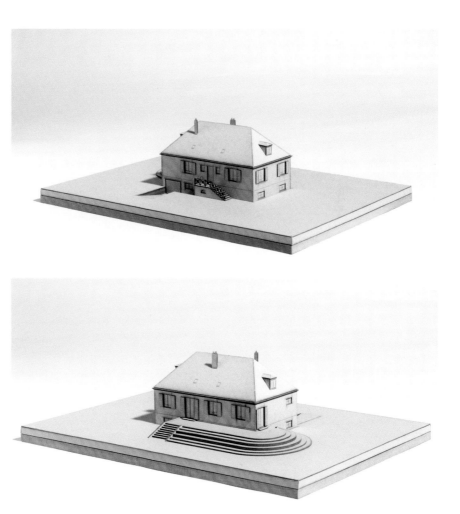

Modell, 2020, M. 1:100

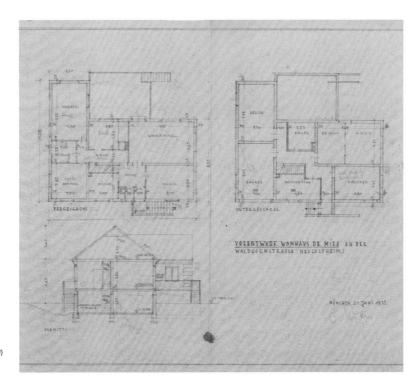

Erste Entwurfsvariante (Vorentwurf)
vom Juni 1935, Grundrisse und
Schnittansicht

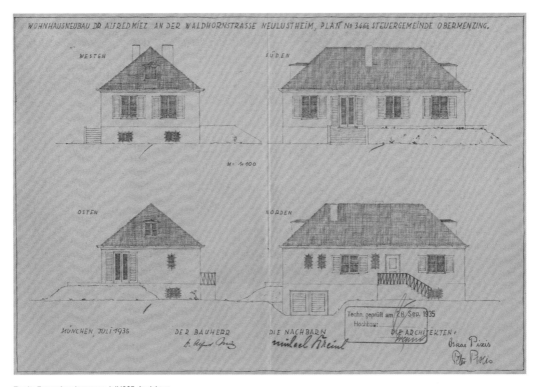

Zweite Entwurfsvariante vom Juli 1935, Ansichten

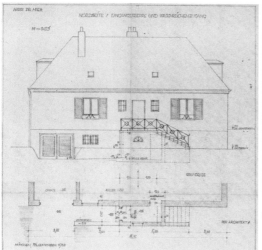

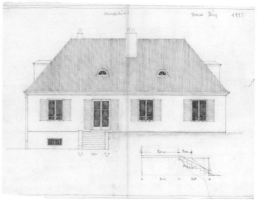

Entwurfsvariante, Ansicht von Süden mit Schnitt durch die Terrasse, 1935

Ansicht von Norden und Teilgrundriss, September 1935

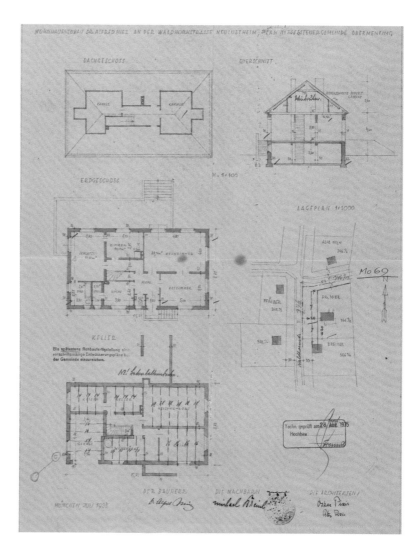

Grundrisse, Schnitt und Lageplan,
Baueingabeplan vom Juli 1935

Haus Miez

Ansicht von Norden, M. 1:200

Ansicht von Süden, M. 1:200

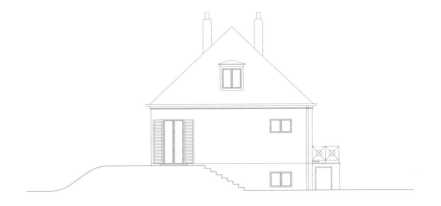

Ansicht von Osten, M. 1:200

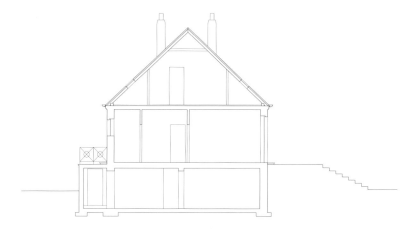

Schnitt, M. 1:200

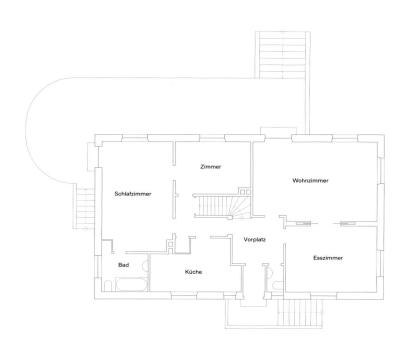

Grundriss EG, M. 1:200

Haus Sachtleben

Stefan Gahr, Marco Klingl und Daniel Palme

Adresse:
Oberföhringer Straße 31

Bauzeit:
1935–36

Architekten:
Oskar und
Peter Pixis

Bauherren:
Ilka und Rudolf
Sachtleben

Das Haus Sachtleben im Stadtteil Bogenhausen am sogenannten Priel – einem steil zur Isar hin abfallenden Hang, an dem im 18. Jahrhundert Lehm für die Ziegelherstellung abgebaut worden war – war das Wohnhaus des Ehepaars Ilka und Rudolf Sachtleben. Es handelt sich um einen Auftrag, der durch eine enge persönliche Bindung zustande gekommen war: Der Chemiker Rudolf Sachtleben und seine spätere Ehefrau Ilka Hagenlocher hatten im Umkreis der Familie Pixis zusammengefunden, zu der die Familie Sachtleben ein freundschaftliches Verhältnis pflegte. Im Speziellen war die Beziehung von Oskar Pixis und Ilka Hagenlocher von einer intensiven Freundschaft geprägt. Als Soldat hatte er sie während des Ersten Weltkriegs im Elsass kennengelernt, und sie begleitete ihn nach München – laut Erzählungen der Familie wurde sie dessen »Muse«, die er förderte und der er in der Kunststadt München unter anderem die Ausbildung zur Fotografin ermöglichte. Daher verwundert es nicht, dass Pixis und die Bauherrin beim Entwurf des Hauses eng zusammenarbeiteten.

Im Südwesten schließt sich ein großzügiger Freibereich an das Haus an. Auf Drängen Ilka Sachtlebens erwarb ihr Mann zwei Parzellen an der heutigen Oberföhringer Straße, um ihr den Traum eines großen, zum eigenen Wohnhaus gehörenden Gartens zu erfüllen, wie sie ihn von Pixis' Haus in der Agnes-Bernauer-Straße her kannte. Das rund 2.000 Quadratmeter große Grundstück zeichnet sich durch eine bewegte Topografie aus und fällt von der Straßenseite her kontinuierlich ab, im Nordosten geht es in den Steilhang über.

Das zweigeschossige Haus öffnet sich zur Gartenseite hin, während an der zur Straße orientierten Eingangsfassade nur wenige Öffnungen zu finden sind. Der Zugang von der Straße erfolgt über einige Stufen zum Hauseingang, rechts davon führt eine Rampe zu der über ein tiefgezogenes Dach unmittelbar mit dem Haus verbundenen Garage. Oberhalb der Haustür befindet sich ein kleiner, halbrund auskragender Balkon, in dessen Geländer mit metallenen Ziffern das Baujahr (1936) integriert ist. Gartenseitig war neben dem Eingang ursprünglich ein Rankgitter angebracht.

Eine gestalterische Besonderheit stellt die Bekrönung von Öffnungen mit Bogensegmenten dar – ein Mittel, das mit Ausnahme der Haustür bei allen Fenster- und Türöffnungen zu finden ist. Aufgrund des Fehlens außenliegender Verschattungselemente prägen diese Bögen das Fassadenbild des Hauses mit seiner Putzfassade maßgeblich, ist dessen äußere Gestalt doch ansonsten schlicht gehalten. Neben den heute in

anderer Form vorhandenen Rankgittern, die ursprünglich an drei der vier Hausseiten angebracht waren, ist es insbesondere lediglich der im Süden und Westen über Eck geführte Balkon im Obergeschoss, der eine plastische Gliederung des Baukörpers vollzieht. Am oberen Fassadenabschluss der Langseiten kehrt jedoch mit einem Sägezahnfries an der Traufe des Satteldachs gar ein klassisches Architekturmotiv in die Gestaltung ein.

Der Zugang zum Haus liegt fünf Stufen über dem Niveau des Erdgeschosses. Über einen Windfang, neben dem ein WC liegt, ist ein Podest und von diesem aus ein Flur zu erreichen, an welchen alle Räume des Erdgeschosses angeschlossen sind. Im Südosten ist die Küche mit

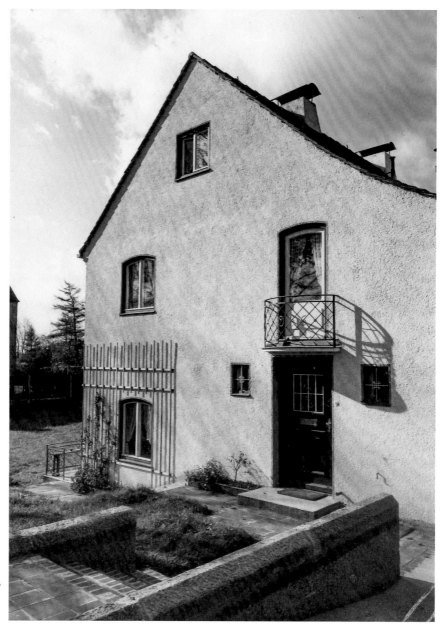

Straßenseite mit Zufahrt, Hauseingangstür und darüberliegendem Balkon, Fotografie um 1936

Haus Sachtleben

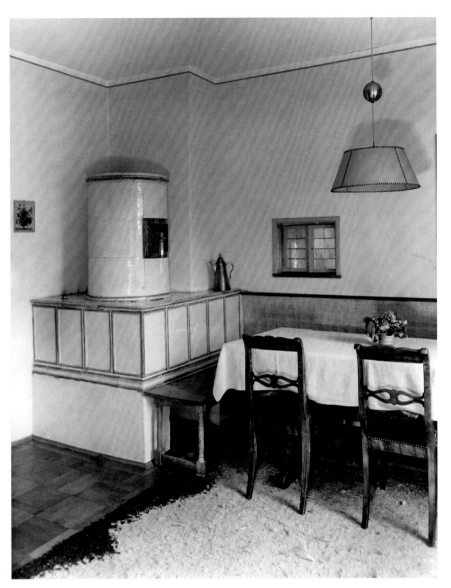

Sitzecke im Esszimmer
mit Kachelofen und
Durchreiche zur Küche,
Fotografie um 1936

angrenzender Speisekammer angeordnet; die Küche verfügte über einen direkten Zugang zum Garten, welcher auch der Selbstversorgung diente. Weitere, zum Garten orientierte Räume im Erdgeschoss sind das mit einem Kachelofen ausgestattete Esszimmer sowie das damit verbundene Wohnzimmer.

Vom Podest bei der Eingangstür aus führt eine viertelgewendelte Treppe ins Obergeschoss. Dort leitet ein »Vorplatz« in die weiteren Räume – drei Schlafzimmer, eine Nähstube und ein zur Straße hin orientiertes Bad. Der Balkon ist dem im Südwesten gelegenen Schlafzimmer sowie der Nähstube vorgelagert und überdeckt eine zum Garten ausgerichtete Terrasse im Erdgeschoss. Unter dem Dach befinden sich ein Dachzimmer, Abstellräume und ein Zimmer für Hausangestellte; das Dachgeschoss ist inzwischen ausgebaut worden.

Die wenigen Gestaltungsmittel, die in der Fassade zur Anwendung kamen, sind konsequent bis ins Innere des Hauses fortgesetzt. So finden sich Bogensegmente und auch sägezahnähnliche Stürze oberhalb einiger Türöffnungen im Inneren.

In seiner äußeren Erscheinung ist das Haus Sachleben im Wesentlichen erhalten, auch wenn sich die Kubatur durch den Ausbau des nordöstlichen Gebäudeteils oder das Hinzufügen einer Gaube in der gartenseitigen Dachfläche verändert hat. In den Fassaden ist mit den Bogensegmenten oberhalb der Öffnungen das charakteristische Motiv erhalten geblieben, und es ist auch bei späteren baulichen Veränderungen – wie beispielsweise dem Ersatz der Türöffnung vor der Küche durch ein Fenster – aufgenommen worden.

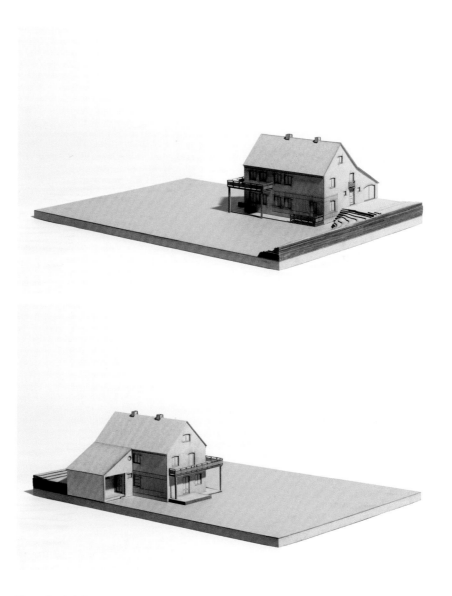

Modell, 2019/20,
M. 1:100

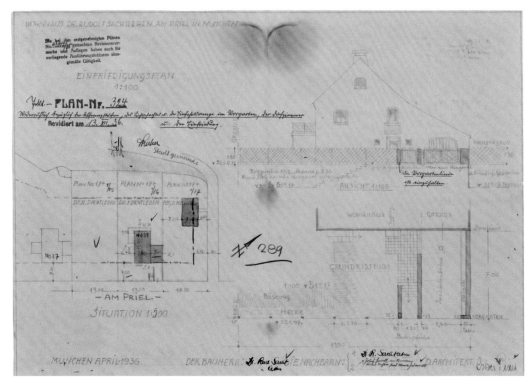

Lageplan, Straßenansicht und Grundriss der Zufahrt, Baueingabeplan vom April 1936

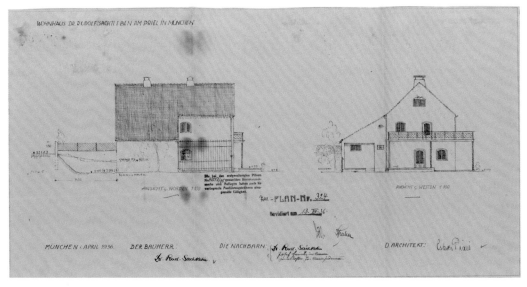

Ansichten von Nordosten und Nordwesten, April 1936

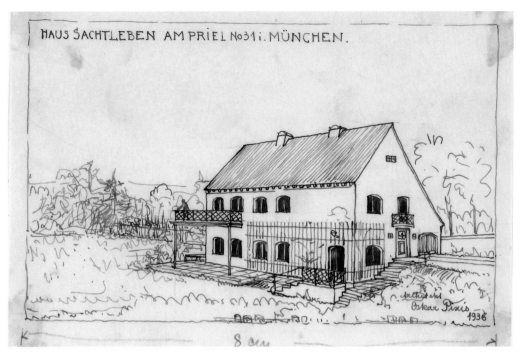

Oskar Pixis, Übereckansicht der Garten- und Straßenseite, Skizze von 1936

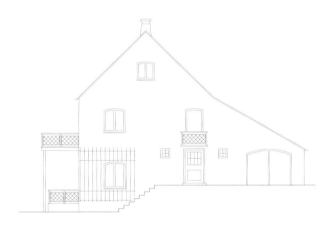

Ansicht von Osten, M. 1:200

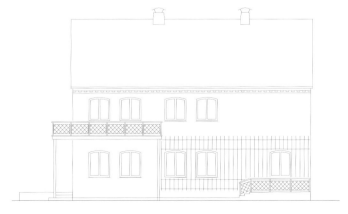

Ansicht von Süden, M. 1:200

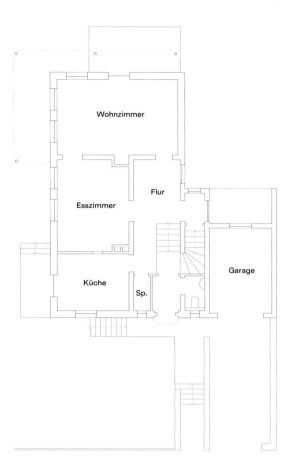

Grundriss EG, M. 1:200

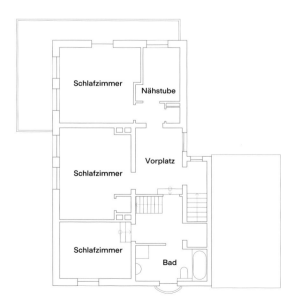

Grundriss OG, M. 1:200

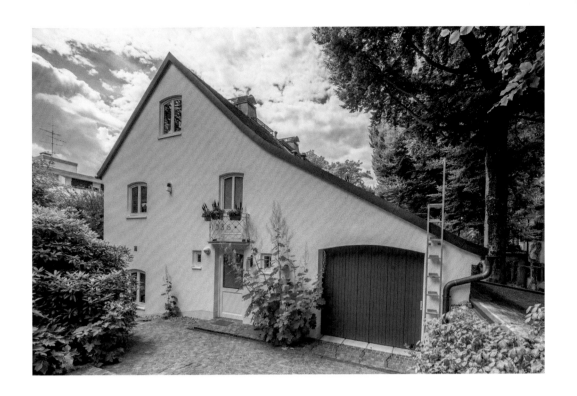

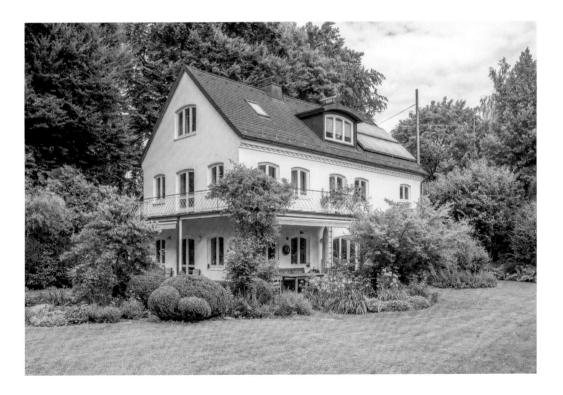

Fotografien von 2020

Haus Sachtleben

Dank

Die Seminarreihe, mit der die Grundlagen für den Katalog an der Hochschule München gelegt worden sind, stand unter vielen guten Sternen – und unter einem schlechten. Das zweite der beiden aufeinanderfolgenden Seminare nämlich fand zu Zeiten der Covid-19-Pandemie statt, was den Zugang zu den Bauten und Archiven angesichts landesweiter wie grenzübergreifender Lockdowns für längere Zeit unmöglich gemacht hat. Dass die Arbeiten dieses »Corona-Semesters« den Widrigkeiten zum Trotz zu einem erfolgreichen Abschluss geführt werden konnten, ist dem Durchhaltewillen und dem Biss der Studentinnen und Studenten zu verdanken, die sämtliche Arbeiten teils noch weit nach dem (ohnehin verspäteten) Ende des von der Pandemie mit voller Wucht getroffenen Sommersemesters 2020 komplettierten.

Die vielen guten Sterne, die über der Seminarreihe gestanden haben, finden sich ebenso am Firmament der Hochschule München. Zunächst einmal hätte ich ohne Karl R. Kegler kaum Gelegenheit bekommen, die Untersuchung zum Fischerschüler Oskar Pixis in einem solchen Format durchzuführen. Hierfür sei ihm von Herzen gedankt. Im Dekan der Fakultät für Architektur, Johannes Kappler, fand das Projekt von Beginn an wohlwollende und handfeste Unterstützung. Am Institut »Architectural Design« haben Silke Langenberg und Frederik Künzel es gefördert und Mittel bereitgestellt, dank derer die Arbeiten daran kontinuierlich vorangetrieben werden konnten. Johanna Hansmann danke ich dafür, dass sie mir bei meinen ersten Publikationsüberlegungen eine geduldige und kompetente Gesprächspartnerin war. Es ist Rainer Viertlböck zu verdanken, dass die Bauten in ihrem heutigen Zustand in bestechenden Bildern festgehalten werden konnten. David Curdija hat dafür gesorgt, dass auch die Modelle ins rechte Licht gesetzt worden sind. Marc Engelhart hat kluge Antworten auf manchmal nicht ganz so kluge Fragen gewusst und maßgeblich dazu beigetragen, dass das Erscheinen des Buchs im Herbst 2021 von einer Ausstellung in der Karlstraße flankiert werden konnte. Barbara Berger war mir bei den Seminaren, in denen sie den Blick der Studierenden ebenso auf die Bautechnikgeschichte gelenkt hat, eine exzellente Sparringspartnerin. Britta Schwarz, Ulrike Schwarz, Danuta Meyer und Arthur Wolfrum haben organisatorische Schützenhilfe geleistet. Dass am Schluss dieser langen Reihe mein Dank an Julia Wurm steht, ist als ein Unterstreichen mit dickem Stift zu verstehen: ohne ihr großartiges Engagement, mit dem sie als Studentische Mitarbeiterin den Fortschritt des Buchprojekts auf so vielen Ebenen unterstützt hat, hätte Vieles nur sehr viel komplizierter

und Einiges wohl gar nicht realisiert werden können. Ihr gilt mein ganz besonderer Dank.

Auch außerhalb der Hochschule gibt es viele Personen und Institutionen, ohne die dieses Buch nicht zu realisieren gewesen wäre. Das ganze Projekt hätte gar nicht erst in Angriff genommen werden können, hätte ihm nicht insbesondere eine Person volle Unterstützung zukommen lassen: Christian Pixis, der Enkel des hier portraitierten Architekten. Im Rahmen meiner Forschung zur »Fischer-Schule«, die ich als Stipendiat am Zentralinstitut für Kunstgeschichte 2018 begonnen habe, begegnete er meiner ersten Anfrage mit größtem Wohlwollen. An ihm zeigt sich, wie wichtig das persönliche Engagement ist, um Dinge vor dem Vergessen zu bewahren: das von seinem Großvater Überlieferte hat Christian Pixis gesammelt und minutiös dokumentiert, wofür er in erster Linie auf die von seiner Cousine Jacqueline Maass aus dem Nachlass von Peter Pixis geborgenen Dokumente zurückgreifen konnte. Dies allein wäre schon ein Glücksfall – dass die Studierenden und ich aber uneingeschränkten Zugang zu dieser Sammlung hatten, er mir stets mit Rat und Tat zur Seite stand und noch dazu einen Textbeitrag zum Buch beigesteuert hat, ist als ein noch größerer zu bezeichnen. Ergänzt werden konnten die unschätzbaren Einblicke in dieses Privatarchiv um Akten aus den ‚offiziellen‘ Archiven. Es ist der Unterstützung der Mitarbeiterinnen und Mitarbeiter der Zentralregistratur der Lokalbaukommission und des Stadtarchivs München zu verdanken, dass die Recherchen in den dortigen Bauakten ausgesprochen ertragreich (und auch zu Zeiten des Lockdowns möglich) waren. Im Archiv des Architekturmuseums der TU München konnten wir bei Anja Schmidt stets eines offenen Ohres und helfender Hände sicher sein. Ganz besonders freut es mich, dass dank ihrer Unterstützung die im Katalog gezeigten Modelle im Anschluss an die Ausstellung in die Sammlung des Museums aufgenommen werden, wofür mein Dank zudem an Andres Lepik geht. Zu alledem in Matthias Castorph und Carmen Wolf konstruktiv-kritische Gesprächspartner zu finden, war ein weiterer Glücksfall. Nicht zu vergessen sind die Bewohnerinnen und Bewohner der Häuser, die uns Zugang gewährt und unsere Recherchen mit wertvollen Informationen aus der sogenannten Nutzerperspektive bereichert haben.

Ohne eine Reihe von Förderern wären weder die Ausstellung noch das vorliegende Buch zustande gekommen. Mein Dank gilt der GEWO-FAG – einer ehemaligen Bauherrin von Pixis – und der Moll-Gruppe, der Bayerischen Architektenkammer sowie dem Referat für Stadtplanung und Bauordnung der Landeshauptstadt München. Seine Hauptförderin fand die Publikation in der Meitinger-Stiftung, durch deren großzügige Unterstützung die Drucklegung dieses Beitrags zum Werk von Oskar Pixis möglich geworden ist.

Siglen

ATUB-Ar	Architekturmuseum der TU Berlin, Archiv
ATUM-Ar	Architekturmuseum der TU München, Archiv
FM-BAr-KEO	Bildarchiv Foto Marburg, Fotokonvolut: Karl Ernst Osthaus-Archiv
GWN	Geschichtswerkstatt Neuhausen e. V., München
LBKM-Ar	Lokalbaukommission München, Zentralregistratur/Archiv
PP-Ar	Privatarchiv Pixis, München
StArM	Stadtarchiv München

Abbildungsnachweise

Lob des Unauffälligen
Abb. 1, 2, 6–8, 10, 11, 13–18
PP-Ar
Abb. 3
Zentralblatt der Bauverwaltung 25 (1905),
H. 71, S. 443
Abb. 4
ATUB-Ar
Abb. 5, 9, 12, 19
ATUM-Ar

Oskar Pixis
Abb. 1–7
PP-Ar

Katalog
Schwarzplan
schwarzplan.eu (Vorlage)/Julia Wurm
(Bearbeitung)

Wohnhaus Pixis und Büro Fischer–Pixis
Abb. S. 45 und 47
PP-Ar
Abb. S. 48 und 50–51
LBKM-Ar
Abb. S. 49
Fabian Menz, Mehmet Fatih Mutlutürk
und Julia Wurm (Modellbau)/David
Curdija (Foto)
Abb. S. 52
Fabian Menz, Mehmet Fatih Mutlutürk
(Vorlage)/Julia Wurm (Bearbeitung)
Abb. S. 53
Rainer Viertlböck

Haus Dittmar
Abb. S. 55
FM-BAr-KEO
Abb. S. 56
Eva Lucia Hautmann und Margarethe
Lehmann (Modellbau)/David Curdija
(Foto)
Abb. S. 57–58 (oben)
LBKM-Ar
Abb. S. 58 (unten)
PP-Ar
Abb. S. 59–60 (oben)
Eva Lucia Hautmann und Margarethe
Lehmann (Vorlage)/Julia Wurm
(Bearbeitung)
Abb. S. 60 (unten) und 61
Rainer Viertlböck

Haus Defregger
Abb. S. 63–65
PP-Ar
Abb. S. 66
Johanna Loibl und Julia Peiker
(Modellbau)/David Curdija (Foto)
Abb. S. 67–69
LBKM-Ar
Abb. S. 70
Johanna Loibl und Julia Peiker
(Vorlage)/Julia Wurm (Bearbeitung)
Abb. S. 71
Rainer Viertlböck

*Großsiedlung Neuhausen, Zeile
Balmungstraße*
Abb. S. 73
GWN
Abb. S. 74
ATUM-Ar
Abb. S. 75
Thomas Holzner, Valentin Krauss und
Claudia Sauter (Modellbau)/David
Curdija (Foto)
Abb. S. 76
LBKM-Ar
Abb. S. 77
Thomas Holzner, Valentin Krauss und
Claudia Sauter (Vorlage)/Julia Wurm
(Bearbeitung)
Abb. S. 78–79
Rainer Viertlböck

Wohnblöcke Klugstraße
Abb. S. 81–82
Der Baumeister 27 (1929), H. 8
Abb. S. 85
Anna Geiger, Benedikt Heid, Reinhard
Reich und Antonia Zebhauser
(Modellbau)/David Curdija (Foto)
Abb. S. 86 (oben und Mitte) und 87
(oben)
LBKM-Ar
Abb. S. 86 (unten) und 87 (unten)
PP-Ar
Abb. S. 88
Benedikt Heid und Reinhard
Reich (Zeichnungen)/Julia Wurm
(Bearbeitung)
Abb. S. 89
Anna Geiger und Antonia Zebhauser
(Zeichnungen)/Julia Wurm
(Bearbeitung)

Abb. S. 90–91
Rainer Viertlböck

Haus Blank
Abb. S. 94
Anna Eberle, Daniela Edelhoff und
Sophie Ederer (Modellbau)/David
Curdija (Foto)
Abb. S. 95
LBKM-Ar
Abb. S. 96
PP-Ar
Abb. S. 97–98 (oben)
Anna Eberle, Daniela Edelhoff und
Sophie Ederer (Zeichnungen)/Julia
Wurm (Bearbeitung)
Abb. S. 98 (unten) und 99
Rainer Viertlböck

Haus Miez
Abb. S. 101
Patrick Altermatt und Michel Vögtli
(Modellbau)/David Curdija (Foto)
Abb. S. 102 (oben) und 103 (oben)
PP-Ar
Abb. S. 102 (unten) und 103 (unten)
StArM
Abb. S. 104–105
Patrick Altermatt und Michel
Vögtli (Zeichnungen)/Julia Wurm
(Bearbeitung)

Haus Sachtleben
Abb. S. 107–108 und 111 (oben)
PP-Ar
Abb. S. 109
Stefan Gahr, Marco Klingl und Daniel
Palme (Modellbau)/David Curdija
(Foto)
Abb. S. 110
LBKM-Ar
Abb. S. 111 (unten) und 112
Stefan Gahr, Marco Klingl und Daniel
Palme (Zeichnungen)/Julia Wurm
(Bearbeitung)
Abb. S. 113
Rainer Viertlböck

Umschlagabbildungen
Buchrücken und Innenklappe (Vorlage)
PP-Ar

Orts- und Personenregister

Impressum

Layout und Satz: Floyd E. Schulze, Deutscher Kunstverlag
Bildbearbeitung: Datagrafix, Berlin
Druck und Bindung: Beltz Grafische Betriebe GmbH

Verlag:
Deutscher Kunstverlag GmbH Berlin München
Lützowstraße 33
10785 Berlin
www.deutscherkunstverlag.de
Ein Unternehmen der Walter de Gruyter GmbH Berlin Boston
www.degruyter.com

Die Deutsche Nationalbibliothek verzeichnet diese Publikation in der
Deutschen Nationalbibliografie; detaillierte bibliografische Daten sind
im Internet über http://dnb.dnb.de abrufbar.

© 2021 Deutscher Kunstverlag GmbH Berlin München;
Rainer Schützeichel

ISBN 978-3-422-98615-2

Sponsoren

 Moll Immobilien Holding GmbH Bayerische Architektenkammer

Die Drucklegung dieses Buchs ist dank der großzügigen Förderung
durch die Meitinger-Stiftung, München ermöglicht worden.